字體選擇×排版位置×文字大小，
職業漫畫家教你如何讓作品更加生動！

「效果字」
繪製教室

東京設計專門學校

目 次

※ 本書除了 P21-P22 之外,所有的圖畫和文字都是用 celsys 公司的「CLIP STUDIO PAINT」軟體繪製。

第 1 章

不論是誰都能簡單畫出效果字！

繪製漫畫或同人誌時不可或缺的「效果字」。
首先，先將基本知識和畫法熟記下來。
即可更有效地呈現出角色的心情或周遭環境的效果音。

「效果字」是指在畫面上用手繪而成的文字。
考量聲音的大小、高低、力道等設計而出的文字，可以分為以下2大類。

效果字的種類

1 將實際聽到的聲音轉化為文字

因為是聲音所以又稱為「擬聲」，將實際在場景中聽到的聲音畫出來的話就是屬於這一類。
畫出「擬聲」的話便可加深臨場感，也有讓讀者能更加投入於畫面中的效果。

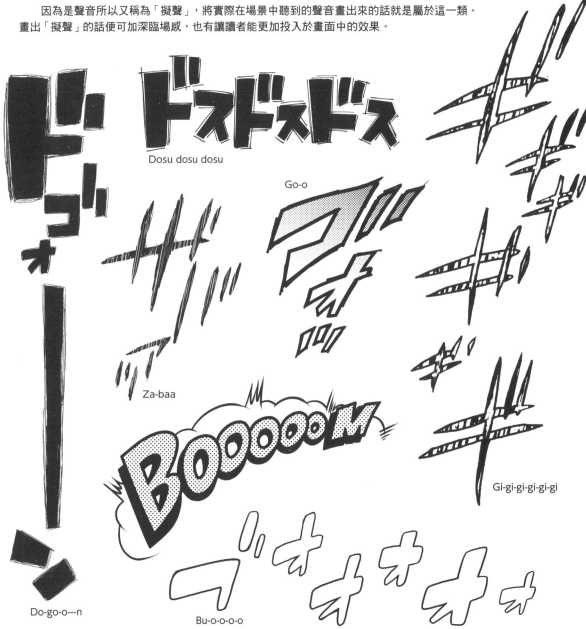

Dosu dosu dosu

Go-o

Za-baa

BOOOOOM

Gi-gi-gi-gi-gi-gi

Do-go-o---n

Bu-o-o-o-o

另一種則被稱為「擬態語」，並非當下所實際聽到的聲音，而是用來表現角色的動作或畫面整體的氣氛等。例如，當人們很小聲地說話時會用「コソコソ（koso-koso）」來表現，安靜無聲時會用「シーン（shi--in）」來表現，都屬於這一類。

另外，表現心情很好的氛圍時會用音符符號「♪」等也類似擬態語，有時也會當成效果字來畫。

像這樣的擬態語，是能將角色以什麼樣的心情在行動，或是畫面場景中是什麼樣的氣氛等，好好地傳達給讀者的重要元素。

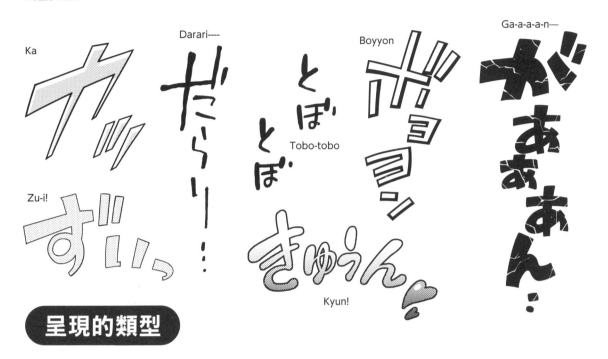

Ka

Darari----

Boyyon

Ga-a-a-a-n—

Zu-i!

Tobo-tobo

Kyun!

呈現的類型

給人的印象會根據效果字的大小而改變

例如現在要畫一個「ドン（do-n）」的效果字，想傳達發出非常大的聲響的「ドン（do-n）」的話，一般會在畫面上畫得很大。但如果是輕輕敲桌子時的「ドン（do-n）」，就不需要畫得那麼大。不過，如果音量雖然沒有很大，但想透過這個「ドン（do-n）」表示帶給對方壓迫感或給予對方精神層面很大影響的話，也可以畫得很大。

像這樣隨著文字如何描繪，可以呈現出聲音的大小、高低、強弱等，使用擬態語也能表現出微妙且只能意會的氛圍甚至心情。

●呈現出大爆炸的場面

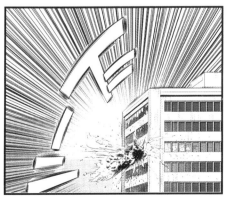

●呈現出稍微爆炸的場面

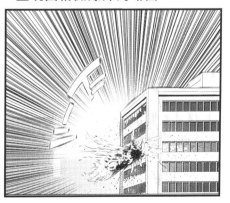

Lesson ② 用數位媒材描繪效果字

那麼我們就利用實際在畫插畫、漫畫、製作動畫時會用到的軟體「CLIP STUDIO PAINT（celsys）」來畫畫看吧。在這裡也會跟大家介紹經常用到的工具、功能、能呈現出效果筆觸的筆刷等。

塗黑文字

用黑色線條描繪或是用黑色塗滿的粗字體就稱為「塗黑文字」，是最基本的效果字。因為黑色是很有存在感的顏色，所以如果畫粗一點，在畫面上就會很強烈、很醒目。

【畫法的重點】

用「沾水筆」工具的線條重疊、或是在圈選起來的範圍內使用「填充」工具來描繪。

用［沾水筆］工具的畫法

用工具列中的「沾水筆」畫出效果字的基底文字。

用同一個工具將文字變粗就完成了。

6

用[極細記號筆]&[填充]工具的畫法

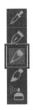

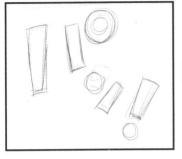

先用[鉛筆]工具畫出草稿。

[沾水筆]工具→[麥克筆]筆刷群組→用[極細記號筆]工具描繪出輪廓

用[填充]工具將文字內部上色後便完成。

毛筆、簽字筆風格的效果字

是指像用毛筆或簽字筆等書寫用具寫字時那樣,畫出筆畫乾擦後邊緣不齊的樣子。善用毛筆的移動方向或力道,就能讓讀者感覺到激烈程度或力道強度。不像畫塗黑文字那樣需要先描繪文字外側再填充,只要描繪出文字就可以了,所以可以畫得比塗黑文字更快。

【畫法的重點】

為了要讓讀者看起來覺得很有氣勢,所以做好筆畫乾擦的感覺和墨暈染的感覺是很重要的。在還不習慣的時候,可以先以一般畫法畫,再用細筆刷等添上去。

用[毛筆]工具的[乾擦法]來描繪

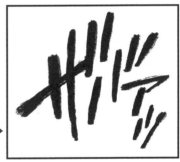

[毛筆]工具→選用「墨字」筆刷群組→用[乾擦法]來描繪。

用[毛筆]工具的[少許乾擦法]來描繪

用[鉛筆]工具描繪草稿。

※[少許乾擦法]可以從 CLIP STUDIO ASSETS 下載
https://assets.clip-studio.com/ja-jp/detail?id=1842019

有邊框的文字

　　粗黑的文字可能會和畫面重疊在一起或是變得太過強烈。有時候可能也會和畫風不太合。這種時候，即使是一樣的文字，也可以改試試看用有黑色邊框的白色文字。和黑色文字比起來，白色文字看起來比較輕，會給人比較明亮的感覺。

　　此外，如果黑色文字因和背景或人物塗黑的部分重疊而看不太清楚，此時在文字加上白色邊框就能讓邊界更明確，讓整體畫面看起來更方便閱讀。

【畫法的重點】

　　只要用圖層選項中的「邊界效果」就能簡單加上邊框。

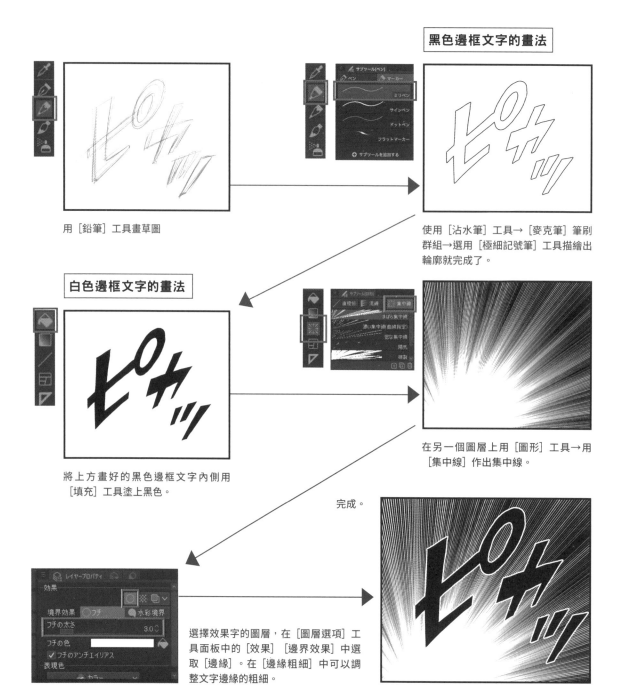

黑色邊框文字的畫法

用 ［鉛筆］工具畫草圖

使用 ［沾水筆］工具→ ［麥克筆］筆刷群組→選用 ［極細記號筆］工具描繪出輪廓就完成了。

白色邊框文字的畫法

將上方畫好的黑色邊框文字內側用［填充］工具塗上黑色。

在另一個圖層上用 ［圖形］工具→用［集中線］作出集中線。

完成。

選擇效果字的圖層，在 ［圖層選項］工具面板中的 ［效果］ ［邊界效果］中選取 ［邊緣］。在 ［邊緣粗細］中可以調整文字邊緣的粗細。

其他

在文字內側貼上花紋或漸層，就能更為文字增添不同的氣氛。

在文字內側貼上漸層的方法

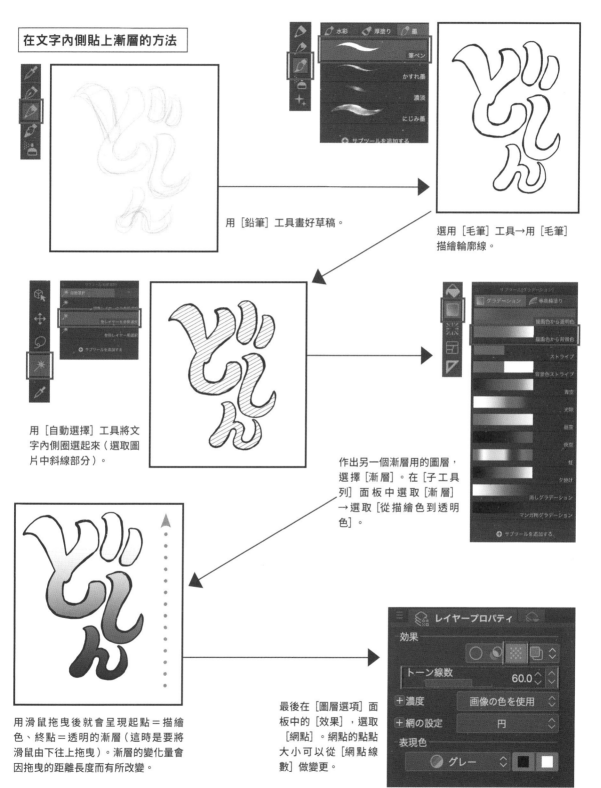

用 [鉛筆] 工具畫好草稿。

選用 [毛筆] 工具→用 [毛筆] 描繪輪廓線。

用 [自動選擇] 工具將文字內側圈選起來（選取圖片中斜線部分）。

作出另一個漸層用的圖層，選擇 [漸層]。在 [子工具列] 面板中選取 [漸層] →選取 [從描繪色到透明色]。

用滑鼠拖曳後就會呈現起點＝描繪色、終點＝透明的漸層（這時是要將滑鼠由下往上拖曳）。漸層的變化量會因拖曳的距離長度而有所改變。

最後在 [圖層選項] 面板中的 [效果]，選取 [網點]。網點的點點大小可以從 [網點線數] 做變更。

9

這裡要向大家解說聲音大小（也就是音量）或要表現聲音帶來的壓力時的呈現方法。不論哪個都是學習畫效果字的基礎，是非常重要的部分，在這裡請再次好好確認內容。

音量大的聲音、音量小的聲音

要呈現出聲音很大的場景時，和圖畫相比之下，要將效果字盡其所能地在畫面中畫到最大。反過來說，若要表現出聲音很小的時候，就將效果字畫小。即使是一樣的畫面，也會因效果字的大小不同而改變給人的感覺。

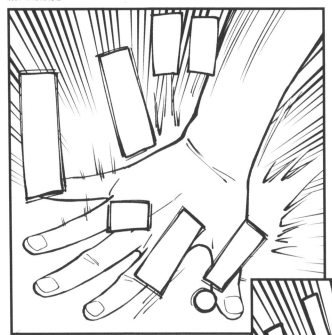

●很大的聲音

●較小的聲音

10

心中感受強烈的聲音、感受較弱的聲音

和實際上聽得到的音量不同，有時候即使是小小的聲音也會因為角色而感覺聲音強烈。例如「ドキン（dokin）」這個心跳的聲音，雖然不是很大的聲響，但若對角色的心造成強烈的影響，那就會把效果字畫得比較大。

●強烈的聲音

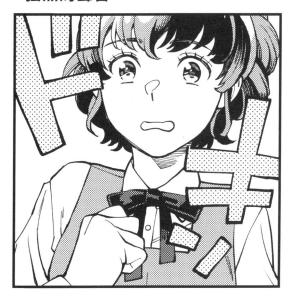

●較弱的聲音

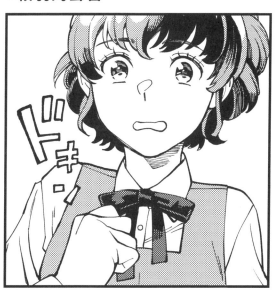

距離較遠的聲音、距離較近的聲音

距離較遠的時候會畫小一點，距離較近的時候會畫得比較大。如果想表現出逐漸接近的感覺，可以在文字上加上路徑，將文字畫成逐漸變大的樣子。

●較近的聲音

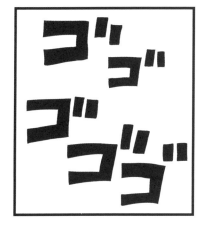

●較遠的聲音

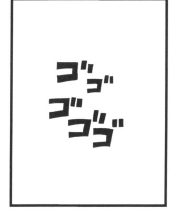

●逐漸接近的聲音

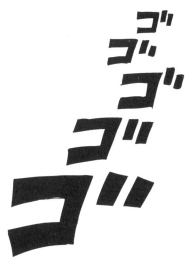

在這裡向大家介紹因文字形狀或顏色不同會給人不同印象這件事。這裡的內容和Lesson3一樣，對有在畫漫畫的人來說可能是很平常的內容，但就當作複習來讀讀看吧。

平假名、片假名

平假名有較多是以曲線構成的，可以給讀者較柔和、溫柔的感覺。而片假名則較多是直線和有角的文字，會讓人覺得較銳利、尖銳。正因如此，即使是同樣的效果字也會因分別用平假名或片假名來畫，而使傳達出去的訊息意思有所改變。從這個觀點來看，也要多多思考自己想呈現出來的場景用什麼樣的文字會比較適合。

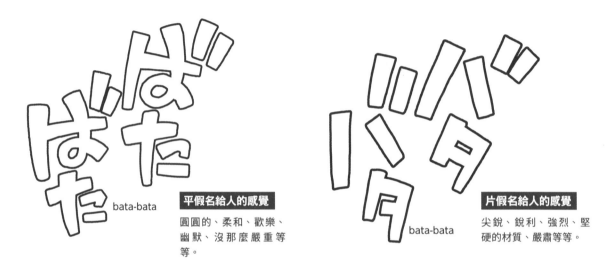

bata-bata

平假名給人的感覺

圓圓的、柔和、歡樂、幽默、沒那麼嚴重等等。

bata-bata

片假名給人的感覺

尖銳、銳利、強烈、堅硬的材質、嚴肅等等。

黑色文字、白色文字

效果字是黑色的話，會讓畫面整體給人較重的感覺；如果是白色的話，則會讓人覺得比較輕盈。

即使是白色的文字，將邊緣加粗並做出不平滑感，就能在輕盈中帶出強烈的感覺或是給人威壓感。另外，在文字內加入一些流線就能讓效果字更增添動態感。

不過，如果用很大的黑色文字佔據畫面，有時會讓角色等本來想凸顯出畫面印象的部分變得較不重要。要畫黑色文字或白色文字，就依照畫面整體的平衡感來決定吧。

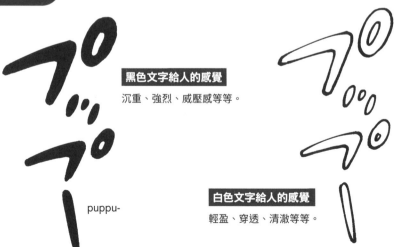

puppu-

黑色文字給人的感覺

沉重、強烈、威壓感等等。

白色文字給人的感覺

輕盈、穿透、清澈等等。

較粗的文字、較細的文字

因文字的粗細不同，給人的感覺也會改變。

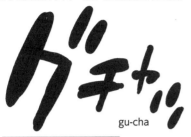

gu-cha

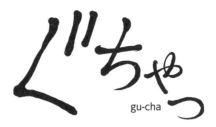

gu-cha

較粗的文字給人的感覺

很有存在感、誇張、厚重感、分量感、大、強烈、低音、溫和、圓潤、值得信賴等等。

較細的文字給人的感覺

沒有存在感、不做作、小、弱、高音、尖銳、銳利、因噪音而耳鳴、尖銳的聲音、無法信賴等等。

圓角文字、方角文字、尖角文字

圓角文字、方角文字和尖角文字給人的感覺，就和圖形的圓形、三角形、長方形給人的感覺很接近。

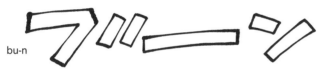

bu-n

方角文字給人的感覺

強力、有份量感、很有存在感等。

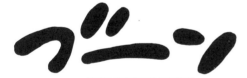

圓角文字給人的感覺

溫柔的、親切的、圓潤的、引人注意的等等。

尖角文字給人的感覺

難受的、刺耳的、銳利的等等。

漸層文字

　加入漸層就能在文字中呈現動向或流動感，為文字增添強弱。透過漸層，也能表現出聲音是朝向哪個方向、往哪個方向集中或擴散等。

　漸層顏色由淺至深，越深的部分就代表越有存在感。好好運用漸層來呈現聲音的方向吧。

doyo-n

加入材質

在文字內部加入各種不同的質感，就能夠更加提升想傳達給人的感覺。在這邊舉3個例子。大家也自由地加工，發明一些充滿原創感的效果字吧！

加入Q彈質感的效果字

大多使用曲線，呈現出柔軟且充滿彈性的感覺。

po-yo-n

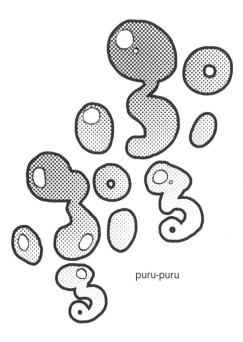

puru-puru

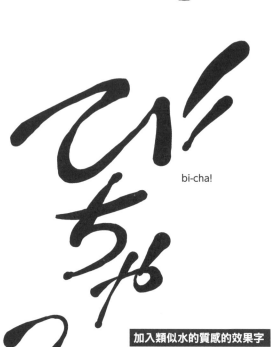

bi-cha!

加入光澤質感的效果字

依光澤的畫法等表現出如果凍般的質感。

加入類似水的質感的效果字

以水花飛濺或水滴的感覺來畫。

歪斜或乾擦，加上充滿氣勢的線條

　　若要用效果字來表現物體震動或晃動、車輛運行的聲音、激烈地撞擊或撞擊聲、在動作場面中劍和劍互相碰撞產生的聲音等，讓字體歪斜或乾擦、加上充滿氣勢的線條，就能給整體畫面增添搖晃的感覺或充滿速度的感覺。

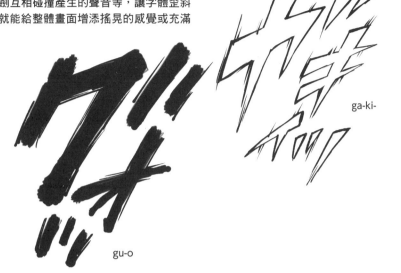

ga-ki-

➡要給人聲音突然飛出的感覺，所以將字體做成以扇形延伸的樣子，利用歪斜或乾擦，並配合文字的方向加入充滿氣勢的線條。

gu-o

套上流線、集中線，或加上飛濺效果

　　在奔跑時的聲音或爆炸聲響的效果字、有什麼東西正在發光時的效果字中，套上流線或集中線，或套用飛濺效果（加上飛沫），更能讓整體畫面增加氣勢或動感。

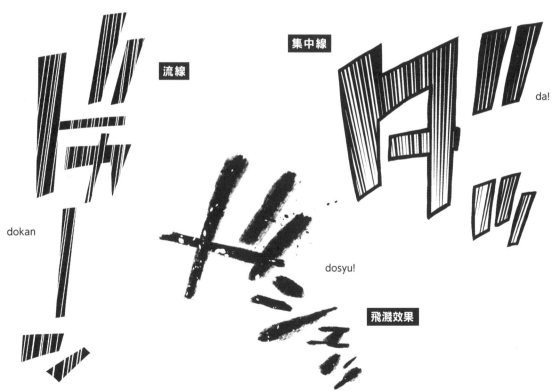

流線

集中線

da!

dokan

dosyu!

飛濺效果

Lesson 活用文字的構圖・基礎篇

雖然會畫效果字，但為了該如何將效果字配置在畫面中而感到苦惱的人似乎還不少。所以這裡透過在畫面中安排效果字的4個原則，來學習畫面構成的基礎。

原則 1　畫在接近發出聲音的來源處

以最基礎的部分來說，請留意將效果字安排在接近發出聲音來源的地方。例如，在描繪將咖啡杯放到桌上的場景中加入效果字時，要畫在鄰近咖啡杯和桌子的位置。此外，不要忘記要效果字配合音量的大小來描繪。

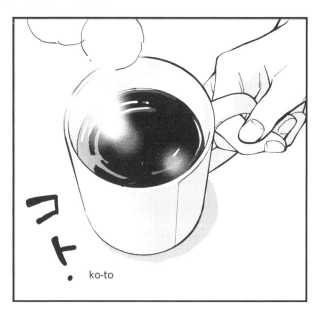

ko-to

原則 2　沿著聲音的動向或方向描繪

例如要在車子奔馳畫面中加入「プロロロ（pu-ro-ro-ro）」的效果字的話，首先先照著車子的動向或行進方向來畫畫看吧。透過沿著有流動感的線來畫，能讓效果字更加有效果。

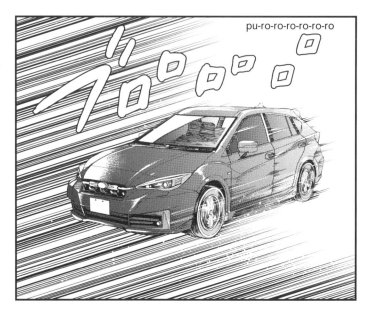

pu-ro-ro-ro-ro-ro

原則 3 分布在畫面上

要表現出聲音很大的畫面或是發出噪音的狀態等,想畫出很吵雜的感覺時,就效果字分散在畫面上。透過這個手法,畫面上文字所占的面積便會擴大並增加存在感,產生的音量也更能強烈地傳達給讀者。

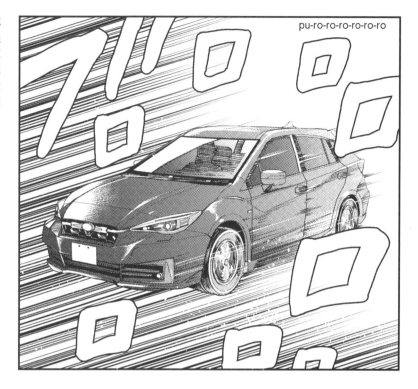

pu-ro-ro-ro-ro-ro-ro

原則 4 加上白色邊緣線會更清楚

若是效果字和畫面的內容重疊的構圖,經常會因為畫面和文字的顏色太過接近導致效果字的效果不夠突出。這時候就將效果字加上邊緣線吧。畫面和文字的區分變得較明確,也就更能強調出效果字。

另外,如果是使用CLIP STUDIO PAINT,在圖層選項中選取「邊界效果」後,在這個圖層上描繪的內容便會全部自動加上邊緣線。

●沒加白色邊緣線的狀況

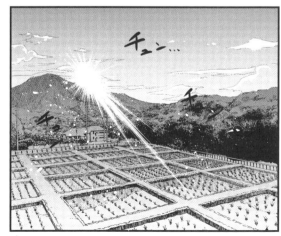

chun…

●有加白色邊緣線的狀況

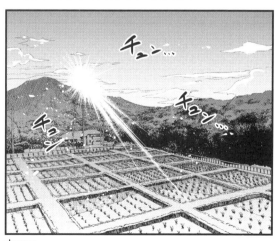

chun…

17

以Lesson 6基礎篇的內容搭配這邊介紹的3個技巧，就能在自己創作的漫畫中依照自己所想地呈現出效果。

將想讓人關注的事物用文字夾著會更引人注目

人類的視線會自然而然地看向被兩個黑色物體包夾著的部分。利用這個法則，當我們想強調出希望讀者關注的部分時，就將此部分安排在文字和文字的中間吧。

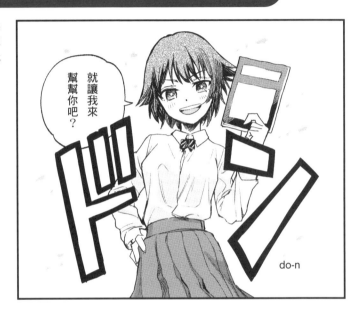

以像畫集中線的方式來安排文字

畫面中畫上集中線時，讀者的視線會自然而然地看向集中線的消失點。利用這個原理，將文字也沿著集中線來畫，大家的視線就更能集中在消失點處的圖上。

18

當成背景的一部分來畫

例如現在要畫一個角色登場的場景。讓「ドン（do-n）」這個擬態語和人物一起出現。雖然想將「ドン（do-n）」畫得很大，但也想讓讀者能清楚看到角色。這時並非要將文字縮小，而是維持文字的大小，構圖改為將文字移到人物的背後。據說人類只要看到文字的70%就能辨識出該文字，所以將文字的約30%遮住也沒有關係。

藏在背後的文字可更加凸顯出角色，也更加提升存在感和衝擊感！

在 CLIP STUDIO PAINT 中將效果字變成背景

將效果字畫在人物以外的另一個圖層上。

在人物圖層上以 [自動選擇] 工具讓人物周圍圈選起來。

背景也維持此選取範圍，點選效果字的圖層，[圖層] 面板→利用 [建立圖層蒙版] 製作出圖層遮色片。

完成。

Lesson ⑧ 用傳統媒材來畫效果字

最後跟大家介紹用傳統媒材畫效果字時用的工具和畫法。用傳統媒材描繪時可能會出現一些用數位媒材時不會發現的新表現手法。請大家務必挑戰看看。

工具

1 麥克筆（水性）

在畫黑色的粗體文字或畫黑色粗線條時使用。用不透明的水性顏料麥克筆來畫，上色後會帶有霧面的效果。粗細和顏色有許多不同種類，可以找到最適合自己的一款。白色麥克筆在畫白色文字或修正畫面時也會派上用場。

2 代針筆

不同廠商推出的0.05～1.0mm的筆。如果有0.3、0.5、0.8mm的話就會比較方便。

3 墨水筆、毛筆

用傳統媒材畫效果字時，會用白色修正或補足畫面，所以選擇筆時要選顏色不會被水性白色顏料或白色麥克筆融解出來的。墨水筆不是用染料墨水，而是選用顏料墨水。用寫書法時用的毛筆沾上墨汁來畫也很適合。

4 已經用過一段時間的舊墨水筆、舊毛筆

要畫出有刮擦感的文字時，用筆尖有點分岔的筆就能呈現出很棒的效果。如果沒有筆尖分岔的筆，可以將筆尖的毛稍微剪掉一些。

5 面相筆、細筆

在要修改或畫出細節時使用。做模型用的筆很堅固且較好保管，所以很推薦。用百元商店等有販售的便宜筆也沒關係。請選擇可以大膽使用的產品。

6 白塗

白色的水性顏料墨水，在修改或添加描繪時都會使用。可以用沾水筆沾上後描繪的漫畫用白色顏料最方便。另外，不同廠商也有推出水筆版的白塗筆。

白塗墨水

白塗墨水筆

畫法

1 粗黑文字

用鉛筆等畫出線條，再用墨水筆等平塗上顏色。

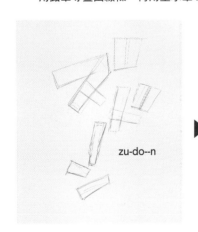

用鉛筆等畫出底稿。

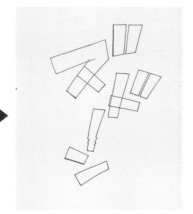

用代針筆等描出輪廓線，再用橡皮擦擦除鉛筆線條。

用墨水筆等將文字內塗滿就完成了。

2 黑色邊框文字

和用數位媒材描繪時的步驟相反。數位媒材中只要用邊界效果就會自動加上邊緣線，但傳統媒材時必須自己畫。

用鉛筆等描繪底稿。

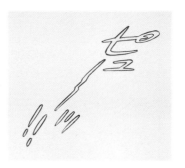

用墨水筆等描繪輪廓線，用橡皮擦擦除鉛筆線條就完成了。

用墨水筆描繪輪廓線時，如果不小心畫到超出邊線等，這時候可以用白色墨水來調整輪廓。

3 邊緣乾擦的文字

為了讓文字看起來更強而有力，畫好後加上乾擦筆觸。不用堅持一定要一次就用墨水筆畫好。

用鉛筆等描繪底稿。

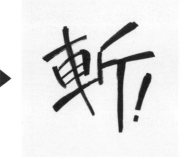

用氈頭筆畫出當作基底的文字後，用橡皮擦擦除鉛筆線條。

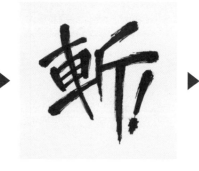

用墨水筆加上更像用毛筆字寫的裝飾或乾擦效果。

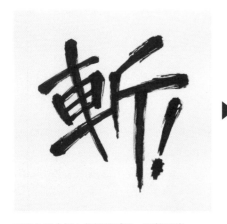

用白色墨水加上乾擦的感覺，調整形狀。

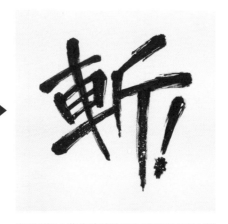

依需要加上些許噴濺效果會讓效果字更有魄力。完成！

依不同場景描繪效果字應用篇

在這個章節中挑選出50個範例，
依照漫畫的場景來介紹效果字的特徵和變化。
將內容影印後練習或是當作擬聲語的點子集等，
請在各方面都多多活用本章節的內容。

登場！

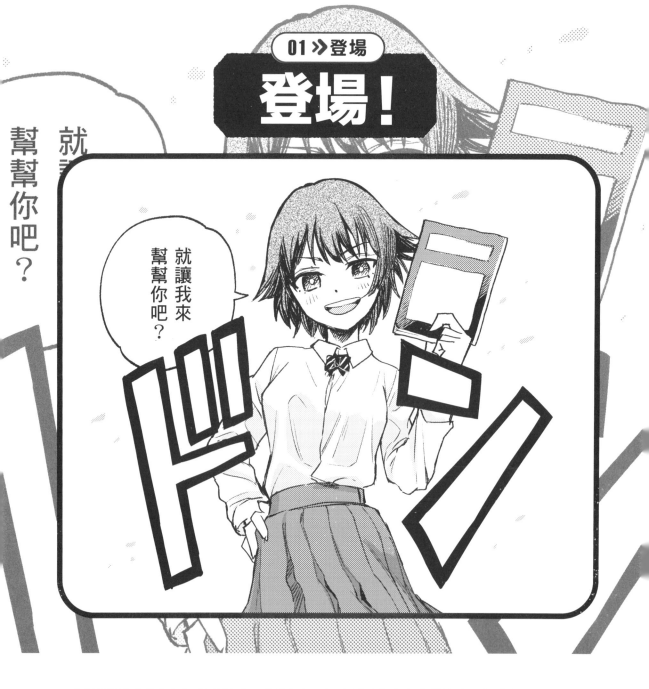

在這裡幫大家收集主角或反派角色、值得信賴的助手、出乎意料的人物等關鍵人物出場時，能讓畫面的華麗感更加提升的效果字。

在第一章也說明過，效果字能呈現的，是包括將實際的聲音以文字表現的「擬聲語」，以及並沒有實際發出聲音而是表現出狀況或狀態的「擬態語」。上方那張畫中的「ドン（do-n）」就是屬於擬態語，並沒有實際發出聲音，但卻有如敲擊大太鼓時空氣振動、帶來強烈威壓感的感覺。肯定能讓對手角色也會有鼓動、彷彿產生很大聲響的感覺。

如果登場角色會帶給人衝擊感或強大的威壓感的話，就算事實上沒有發出聲音，也會如範例中這樣把文字畫得很大。將主觀的感覺搭配文字表現出來，這就是效果字。

在主範例圖中用文字將人物包夾而讓人物更醒目，但如果使人物給人的印象被文字蓋過的話，可以將文字的邊框線條畫細一點，將人物擺到文字前等，以各種方法調整畫面的平衡感。

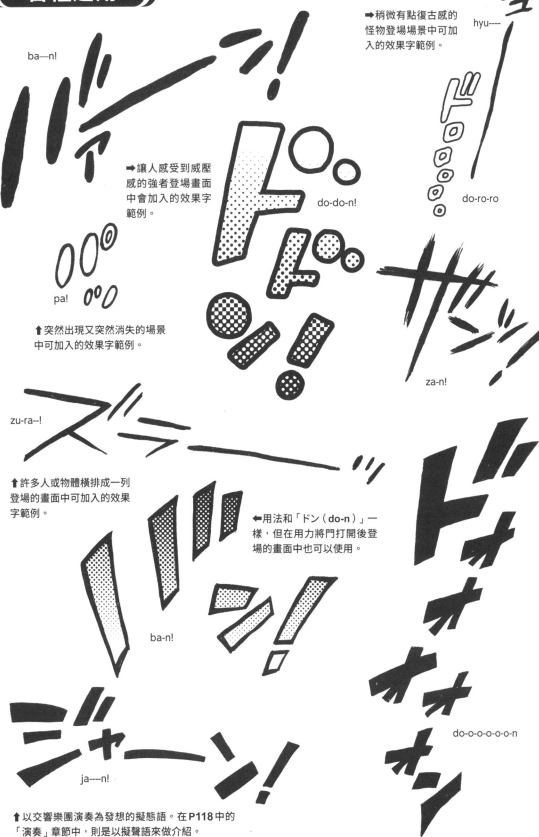

ba—n!

hyu----

➡稍微有點復古感的
怪物登場場景中可加
入的效果字範例。

do-ro-ro

➡讓人感受到威壓
感的強者登場畫面
中會加入的效果字
範例。

do-do-n!

pa!

↑突然出現又突然消失的場景
中可加入的效果字範例。

za-n!

zu-ra--!

↑許多人或物體橫排成一列
登場的畫面中可加入的效果
字範例。

◀用法和「ドン（do-n）」一
樣，但在用力將門打開後登
場的畫面中也可以使用。

ba-n!

do-o-o-o-o-n

ja----n!

↑以交響樂團演奏為發想的擬態語。在P118中的
「演奏」章節中，則是以擬聲語來做介紹。

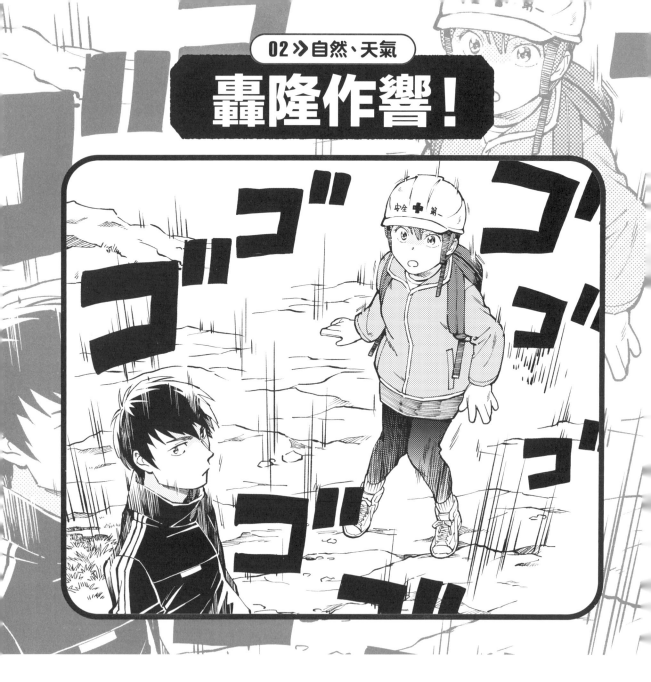

轟隆作響！

在自然界中地面的低聲作響或打雷聲等等，有各種不同的聲響。在地震、火山爆發、轟隆作響的打雷聲，還有之後會做介紹的火焰、風吹、光線等場面，或是角色散發出威壓感、表現出情感時都可以使用。

在主要範例圖中以高角度描繪地面轟隆作響的場景。從地底傳來的重低音，很適合用如粗黑體般的粗線條黑色文字來表現。另外也用很多線條來表現地面的震動。除此之外，將大小不同的文字散落安排在畫面上，但可以用文字從小變大的方式描繪，呈現聲音逐漸變大的效果；將文字由大變小的方式描繪，就能呈現出聲音逐漸變小的效果。

黑色文字和畫面內容重疊，或是在較暗的場景中導致文字不夠明顯的話，可以像下一頁範例中的「ゴロゴロ　ゴロゴ（go-ro-go-ro go-ro-go）」那樣將文字畫成白色並讓文字歪斜排列；或是像「ズズズ……（zu-zu-zu）」那樣在文字內加入圖樣，用邊緣來增加強弱，這些都是能強調出文字的解決對策。

各種運用

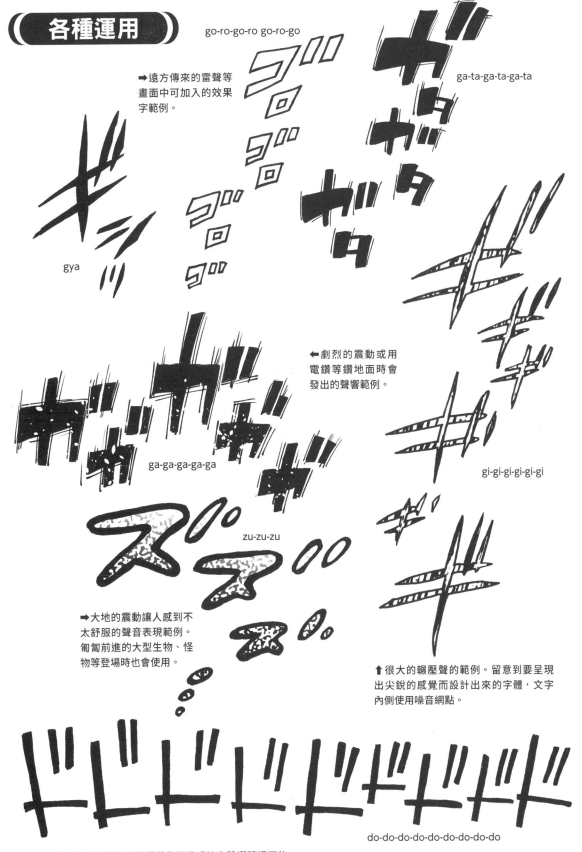

go-ro-go-ro go-ro-go

➡遠方傳來的雷聲等畫面中可加入的效果字範例。

ga-ta-ga-ta-ga-ta

gya

ga-ga-ga-ga-ga

◀劇烈的震動或用電鑽等鑽地面時會發出的聲響範例。

gi-gi-gi-gi-gi-gi

zu-zu-zu

➡大地的震動讓人感到不太舒服的聲音表現範例。匍匐前進的大型生物、怪物等登場時也會使用。

⬆很大的輾壓聲的範例。留意到要呈現出尖銳的感覺而設計出來的字體，文字內側使用噪音網點。

do-do-do-do-do-do-do-do-do

⬆人類或動物群聚的大規模移動而造成地表聲響等場面的範例。

燃燒！

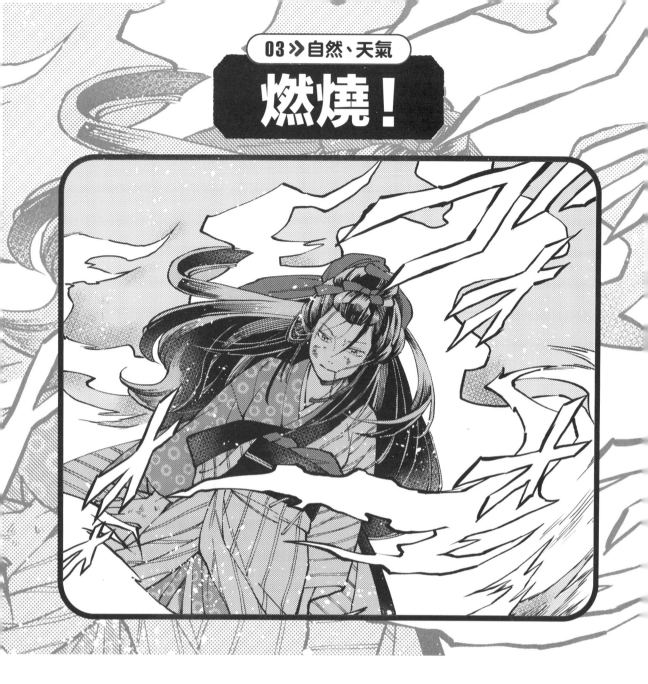

火焰有許多不同的表現方式。像是劇烈且充滿氣勢燃燒起來的火焰、緩緩搖曳而安穩的燈火等。也因此發出的聲音種類也很豐富。除了劇烈且旺盛燃燒的火焰聲響，再加上火星啪滋啪滋燃燒起來的聲音打火機等點火時的聲音，有許多不同的燃燒聲響。我們很常在戰鬥漫畫中看到火屬性的角色以火焰當作武器戰鬥的畫面，想描繪這樣場景的人應該也滿多的。

露營的營火或火災等現實狀況中，代表火焰的效果字是擔任說明「正在燃燒」這件事的角色，文字的大小會配合聲音的大小來畫，形狀也會比較簡單。但如果是要描繪心中所想的燃燒畫面時，就將火焰燃燒的火勢、強烈感、激烈感、恐怖等畫進效果字中吧。

在主要範例圖中所畫的是憤怒的火焰。透過將表現出充滿氣勢燃燒起來的火焰的效果字「ゴオオオオ（go-o-o-o-o）」安排在整個畫面中，和火勢一起將畫面的魄力增加到最大。

各種運用

↓在黑暗中微微浮現火光的場景中可以使用的效果字範例。

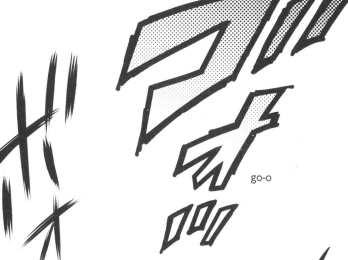

go-o

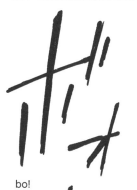

bo!

bo-o-o-o-o-o-o

↑充滿氣勢的聲音會較適合粗獷的線條。

bo!

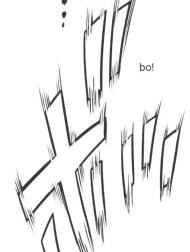

me-ra-me-ra
me-ra-me-ra

↑突然起火等場面中可以加入的效果字範例。以充滿氣勢的線條表現突然燃起的火焰。

pa-chi! pa-chi pa-ch

←呈現木柴燃燒產生火星飛竄的聲音範例。乾燥的聲音會用白色且銳利的文字來呈現。

syu-bo!

風吹！

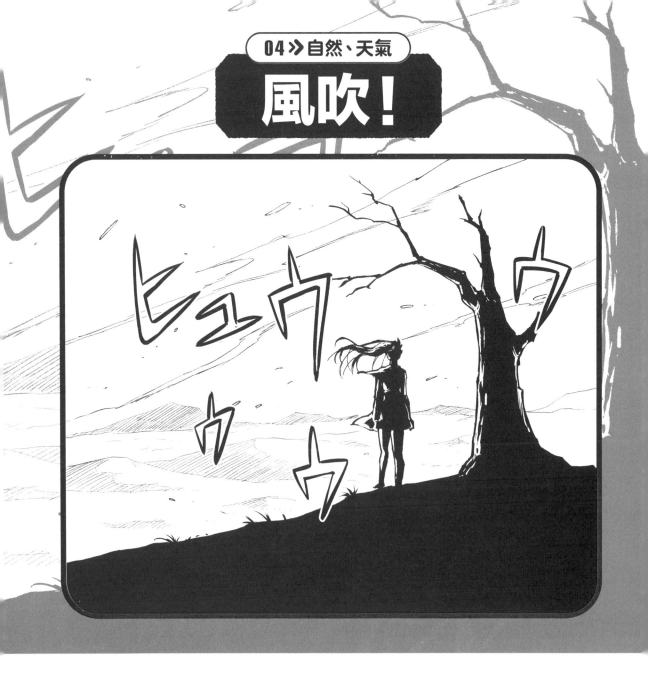

主題範例圖中是佇立在遠方的女性與樹木剪影。吹過的風聲的效果字「ヒュウウウウ（hyu-u-u-u）」中，充滿了孤寂的氣氛。

前端畫得較尖銳的效果字，會讓人覺得銳利、嚴肅、寒冷等等。主題範例圖畫面由右至左畫了數道氣流。而和這些氣流重疊的效果字內部是透明的，所以可以看到背景，因為這道工序，所以可以不用消去背景線的流動與風的動向。另外，文字和剪影的黑色平塗部分有些許重疊，但並沒有直接放到完全塗黑的部分中。這樣能讓讀者更加理解這個效果字是風的聲音，將文字做出和風一起流動著的感覺。

用嘴巴來模擬風的聲音，應該大多會以「ヒュ（hyu）」或是「ピュ（pyu）」等較高的聲音來表現。要表現像這樣較高頻的聲音、較尖銳的聲音、尖細微弱的聲音時，很推薦使用較尖銳且畫得較細的效果字。另外，狂風或是噴射機等發出非常吵雜的聲音、巨大的聲響時，只要將文字加粗就能表現出那種感覺。如果要表現出長時間持續的聲音時，可以加上拉長音的「－」符號。

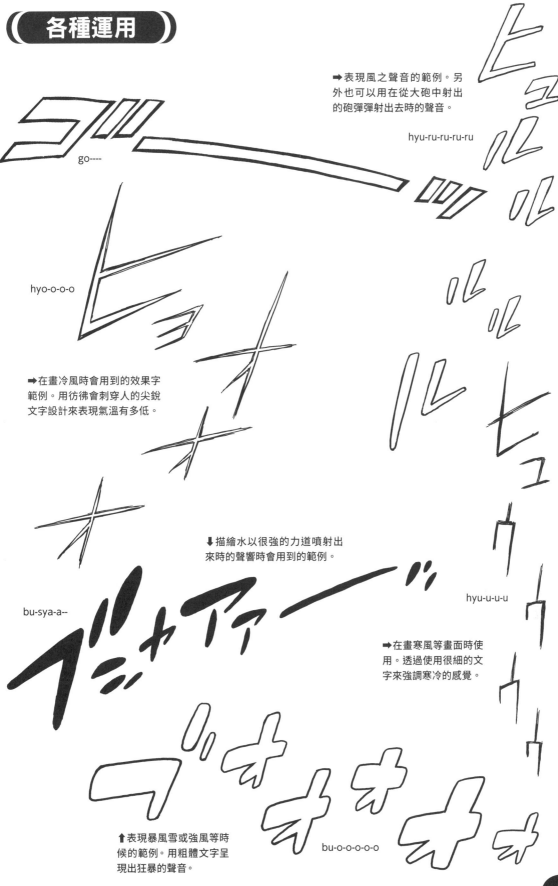

➡表現風之聲音的範例。另外也可以用在從大砲中射出的砲彈彈射出去時的聲音。

hyu-ru-ru-ru-ru

go----

hyo-o-o-o

➡在畫冷風時會用到的效果字範例。用彷彿會刺穿人的尖銳文字設計來表現氣溫有多低。

⬇描繪水以很強的力道噴射出來時的聲響時會用到的範例。

bu-sya-a--

hyu-u-u-u

➡在畫寒風等畫面時使用。透過使用很細的文字來強調寒冷的感覺。

⬆表現暴風雪或強風等時候的範例。用粗體文字呈現出狂暴的聲音。

bu-o-o-o-o-o

波浪拍打！

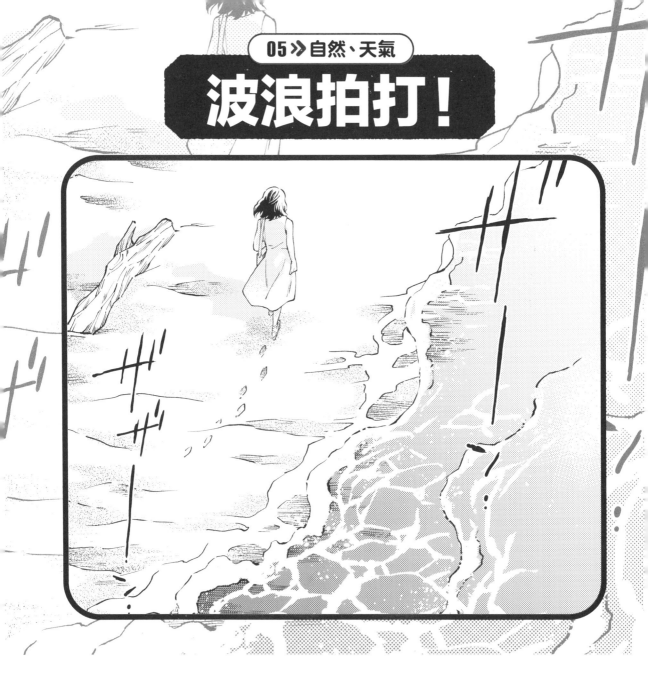

　　寧靜的海、海浪洶湧的海等，海擁有各種不同的表情，而描繪海浪聲音的效果字也有各種不同變化。主題範例圖中則是描繪了寧靜沙灘上海浪拍打聲響的效果字。

　　日本的漫畫基本上是由右向左閱讀。效果字的「ザーン」和「ザザーン」兩行都沒有畫在離波浪較近處，而是分別畫在畫面的左邊邊緣和右邊邊緣，中間則是留下空白及畫上一個正在走路的女子，這樣就能將閱讀時的節奏做出一些空白。另外，較細的黑色文字可以呈現出波浪平穩的樣子。

　　如果想表現波浪非常洶湧的聲音，可以用下一頁中「ドッバーン（do-ban）」「ドウッ（do-u）」那般的毛筆字體，畫出非常有力道的樣子。即使是同樣的文字，也會因為大小或形狀改變而讓給人的印象也瞬間改變。

　　如果到海邊就能聽到海浪的聲音，但如果是夏天的海水浴場等畫面，就不太會描繪波浪的聲音。效果字是能增加臨場感或表現出人物感覺和心境的一種手法，如果判斷這個畫面不需要效果字的話，不畫也無妨。

各種運用

➡即使一樣是「ザバァッ（za-ba-a）」，左邊是在浴室中沖熱水或從浴缸中站起來的聲音範例。右邊則是有巨大怪獸等從海中或湖中現形時發出聲音的範例。

do-ban

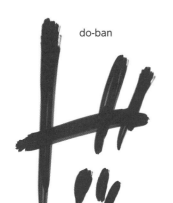

za-ba-a

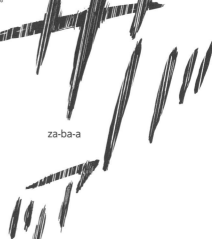

za-ba-a

za- za- za- za- za

←描繪海浪拍打在海邊石壁上的場景時會使用的效果字範例。用墨水筆畫出粗糙的筆觸，就能表現出怒濤洶湧或浪花激烈拍打的樣子。

do-bu-n

pa-sya---n

go-bo-go-bo

←在潛入或沉入水裡的畫面中會使用的效果字範例。

do-u

za----n

↑在描繪海浪拍打岸邊岩石時會加入的效果字範例。用墨水筆粗糙的筆觸＋噴濺效果，重現出拍打到岩石後破碎的浪花。

下雨！

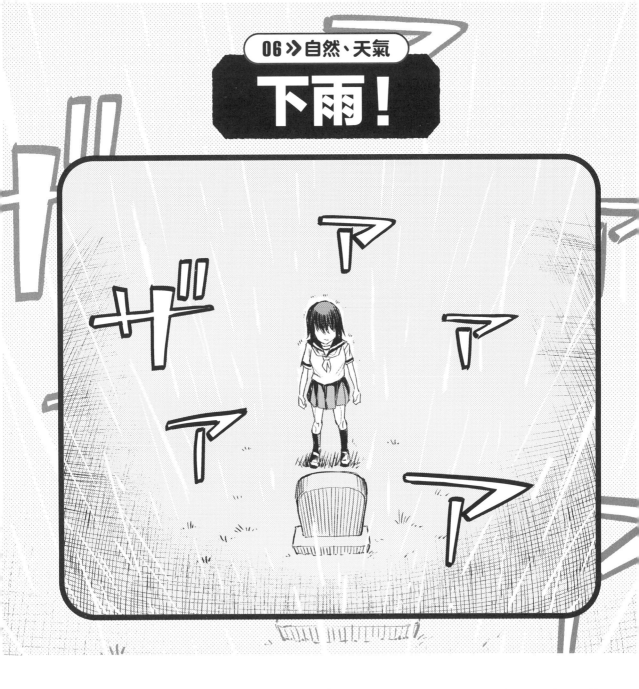

一般在畫下雨的場景時，都會用數條由上而下的線條來表現。效果字也和沿著雨絲的方向由上往下縱向描繪，就能畫出可使人感受到整體動感的畫面。另外，將文字橫向排成一列，就能給人雨下個不停的感覺。雖然效果字大多來說是這樣，但也並不是非得這樣畫不可。畫面的氣氛和給人的感覺會因為畫法而有所變化，所以除了本書上刊載的畫法之外，也請多多嘗試其他的方式看看。

主題範例圖中，將效果字以將中央人物包圍起來的方式描繪，就能讓觀看者的視線自然而然地集中到人物身上。沒有撐傘的少女前方有座不知道是誰的墓碑。很大的雨聲也在表現少女所受的衝擊、灰心喪氣上擔任重要角色。

在畫雨聲或水聲的效果字時，很常會加入濁音、半濁音或拉長音的「ー」，在這些符號部分或文字的飛濺、散開等畫法上，很值得多下點工夫。畫雨水落下或水花飛濺的聲音時，將效果字的前端畫成水滴型也很適合。

各種運用

➡在下雨的場景中加入這個效果字的話，重點是要讓文字搭配雨絲落下的方向來描繪。

⬇剛開始下雨的場景中會使用的效果字範例。

za---za---

po-po

shi-to shi-to

shi-to shi-to

➡在天氣炎熱時即時下了一場雨等場景中會用到。細細的文字在某個部分會給人明亮清爽的感覺。

za-a-a-a-a-a

pi-cho-n

⬆如果是在下毛毛細雨的場景，要配合畫面，文字不要太粗會比較符合畫面氣氛。

➡雨水滴下來等畫面會使用。透過將文字設計成如水滴般的形狀，能讓畫面的氣氛更加提升。

ja-bu ja-bu

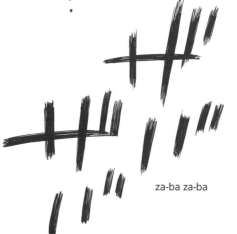

za-ba za-ba

閃光！

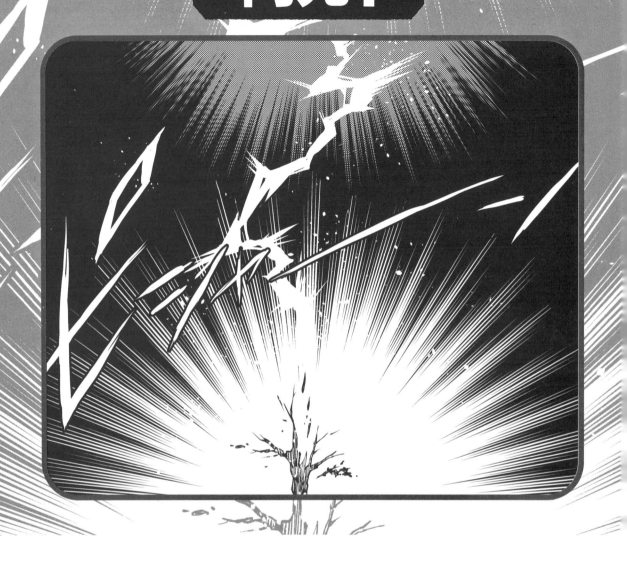

在這裡集結了光線、光輝等效果字。

主題範例圖是表現落雷的場景。閃電是自然界的光線，所以其產生的亮光是大而強烈的。在聲音方面也是大到震耳欲聾，所以效果字會設計成尖銳的鋸齒感，將筆畫前端畫得銳利且有種要撕裂的感覺。另外，因為閃電是一種瞬間亮起來的閃光，為了表現這種感覺而使用白色文字。

像這樣想表達銳利的光線時，將文字前端畫得較尖銳及讓文字有大幅度的動態感是很重要的。另外，想呈現出很大的聲響、眩目的光線、很大的光亮處、很刺眼的光芒等的時候，要將文字畫得較大。反過來說，像寶石等眩目但小小的光亮，利用將文字設計得和物體一樣小小的，就能給人既銳利又充滿光輝明亮的感覺。

用來表達光亮的效果字，也經常用來表現明朗的表情等較正向的情感。情感或笑容都是由內往外擴散出去，所以將效果字畫大一點會更有效果。

各種運用

➡在強烈光線的場景中可以使用的效果字範例。「カッ（ka!）」這個詞彙中文字本身相同方向的直線就很多，所以是很適合用來表現放射狀光線的設計。

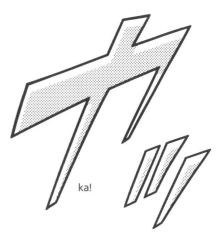

ka!

➡邊緣線較細的白色文字，很適合用來表現光的擬態語。

pi-ka—pi-ka

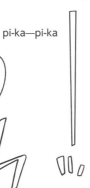

sa-a-a…

◀在雨停之後從雲層射出一道光線等場景中常使用。

ki-ra-ki-ra

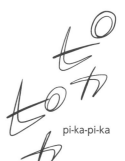

pi-ka-pi-ka

↑比起粗線條，細線條效果字更適合用來加在光線中。

pa-a-a-a-a-a

細線條

粗線條

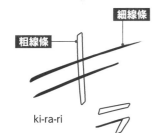

ki-ra-ri

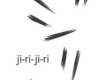

ji-ri-ji-ri

◀被夏日太陽照耀等場景中可以使用的效果字範例。

chi-ka

◀常用於表達雖然光源較小但卻相當耀眼的光線。像這樣將粗線條與細線條組合起來，也能表現光線給人的印象。

chi-ka-chi-ka

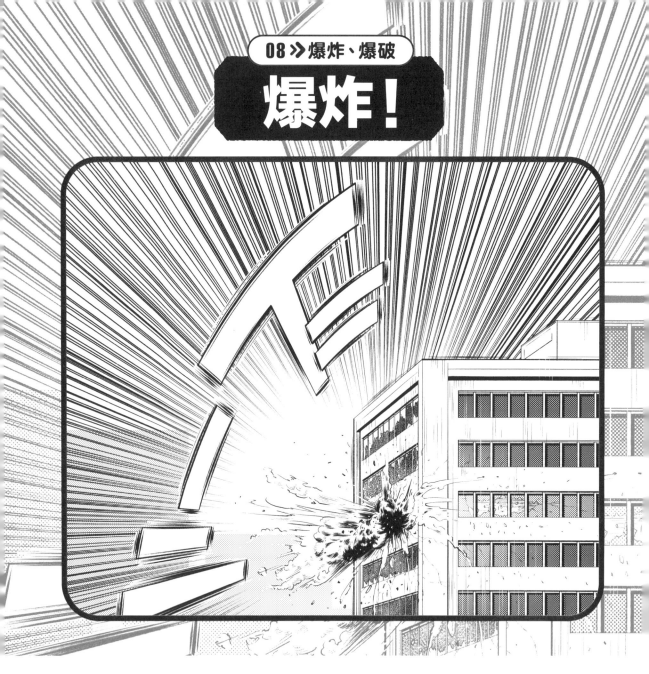

08 >> 爆炸、爆破
爆炸！

　　在本章節中收錄了從大到小、各式各樣和爆炸有關的效果字。

　　爆炸這件事本身就給人向外擴展的印象，所以在畫漫畫時會利用集中線等來表示爆炸的方向。在這樣的畫面中加入效果字時，要配合表示爆炸效果的集中線，將文字安排在爆炸方向上。此外也要留意不要讓文字的配置影響爆炸情景的呈現。在效果字本身加上流線或是將文字本身加上動向，就能讓整體畫面更增添衝擊感。

　　爆炸聲基本上都是很巨大的聲響，所以在爆炸場景中可以相對將字畫得很大，但如果是在遠景處產生爆炸，此時效果字的用法就會不同。這時我們會化身成遠遠聽到聲響的人，所以將效果字畫得小一點比較不會有不協調感。

　　雖然爆炸的聲響給人一種非常暴力的印象，不過用平假名或羅馬文字來表現就會有種幽默喜劇的感覺。想呈現喜劇感但畫面卻太過嚴肅時，可以試著用平假名看看。

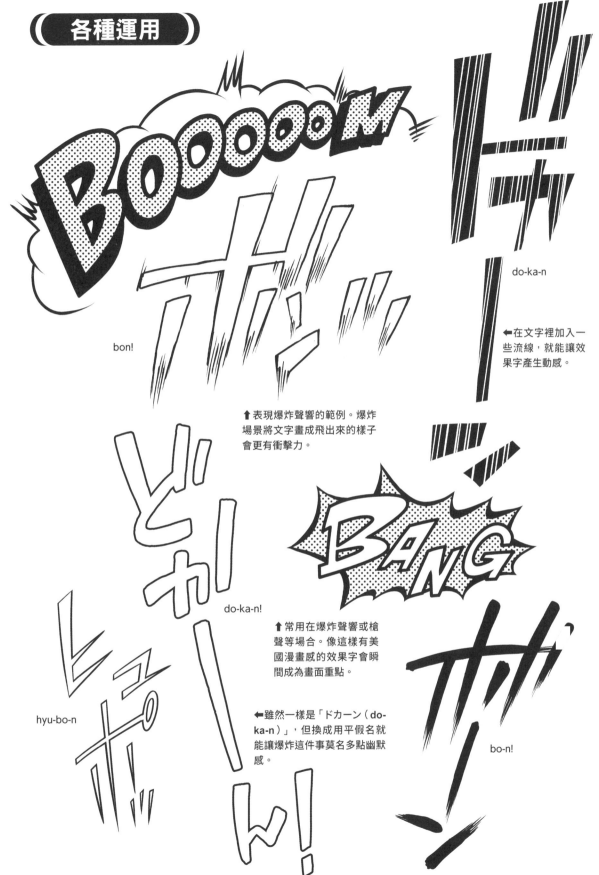

BOOOOOM

ドガ

do-ka-n

←在文字裡加入一
些流線，就能讓效
果字產生動感。

bon!

↑表現爆炸聲響的範例。爆炸
場景將文字畫成飛出來的樣子
會更有衝擊力。

BANG

do-ka-n!

↑常用在爆炸聲響或槍
聲等場合。像這樣有美
國漫畫感的效果字會瞬
間成為畫面重點。

hyu-bo-n

←雖然一樣是「ドカーン（do-
ka-n）」，但換成用平假名就
能讓爆炸這件事莫名多點幽默
感。

bo-n!

破壞！

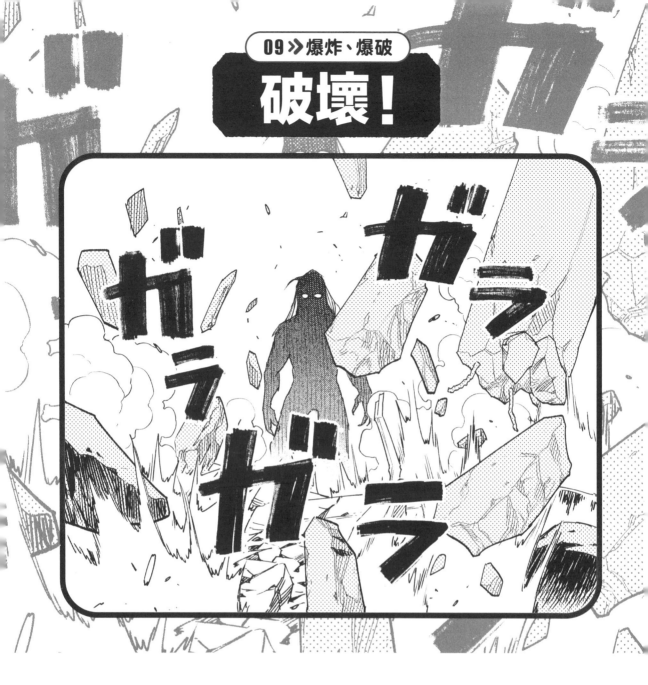

前一頁的「08爆炸！」中提到許多和表現「爆炸」這件事相關的效果字，但這裡要來向大家解說的，是上一頁提到的爆炸等使物體正在毀壞或已經被毀壞的狀態中可以使用的效果字。

在主題範例圖中描繪瓦礫和岩石等紛紛掉落下來的場景。眼前有許多物體紛紛掉落，文字也和岩石一起掉落下來一樣，畫出又粗又充滿重量感的文字，加上安排散落在各處，更有掉落的感覺。此外，這個畫面中的文字、掉落下來的岩石與畫面深處的「角色」，採取將想讓大家注意到的重點圍繞

起來的方式安排畫面。將效果字以像這樣的方式構圖，就能將讀者視線誘導向畫面中想呈現的部分，得到很好的效果。

下一頁會刊載被打壞或是自己崩壞、物體被破壞或物體已經毀壞等狀態下，可以用來呈現該狀態的效果字。

想呈現被破壞後的狀態的話，比起強調力道，著重在表現能讓人感覺到對象物體已經毀壞且呈現與其相應的質感更加重要。

↓岩場崩塌、有大小不同的石頭落下的場面中可以使用的效果字範例。

ba-ra-ba-ra-ba-ra

←在描繪傳來因爆炸而使空氣產生震動的聲響時會使用，另外這個效果字也可以用在表現撕破紙張的聲音或呈現威壓感時。

ba-goo!

go-chya!

gu-sya-a

ga-sya-n

←→傳來裂開或崩壞聲響時可以使用。重點是描繪時要留意聲音是從哪個方向傳過來的。

pa-ri--n

↑↓在用來表現物體被弄壞或碎裂的時候，將文字以打散排列的方式配置會更有氣氛。

gu-chya-a

+41

起身！

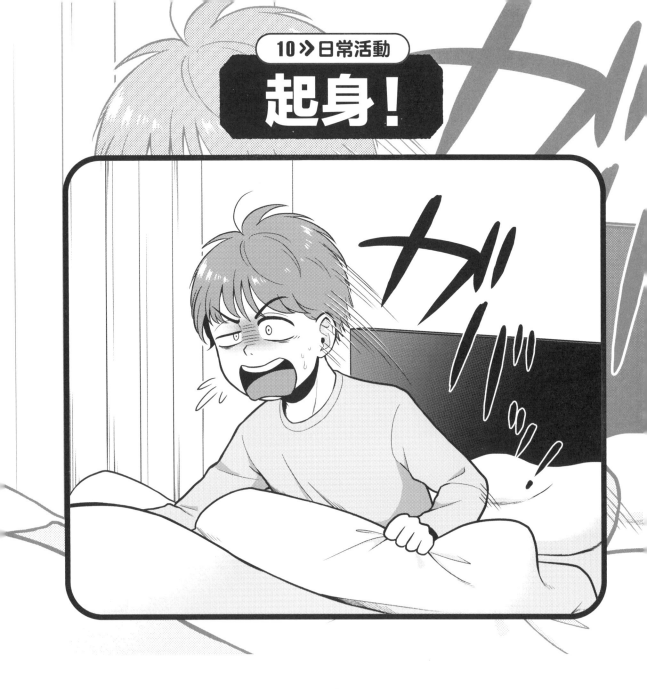

　　站立或起身、坐下等日常生活中的動作，也有各種不同的站法、起身的方法或是坐下的姿勢等。像主題範例圖中那樣幾乎要發出聲音以充滿力道的姿勢起身、安靜地站著或坐著、以全身的重量重重坐下等，就用效果字來表現其速度、動量感或氣氛等。

　　實際上從椅子上站起來時，除了移動椅子的聲響外，幾乎都是安靜無聲的。但漫畫為了表現角色的情感或當下的氣氛，會用效果字來表現當時瀰漫著什麼樣的氣息。從這個觀點來看主題範例圖，就會發現因為是很用力起床的場景，所以文字也以充滿力道的感覺來描繪。

　　下一頁的範例中，有用來表現身體向前探出動作時的「ずいっ（zu-i）」，這時為了呈現出「正在陳述自己意見」的樣子，所以也將效果字畫得較粗較大。另外，沒有聲音地站起來時（不經意地站起來時），效果字會用細線畫出「スッ（su）」「スック（su ku）」來表現。較細的文字也能夠給人較聰明的印象。

各種運用

do-su-n

➡用全身的力量坐到椅子上等場合可以使用的效果字範例。將重量感用粗黑字體來表現，更能增加力道的強度。

ga-tan

←身體向前傾的畫面時可以使用的效果字範例。可以依動作或威壓感的強弱等調整文字的大小。

zu-i

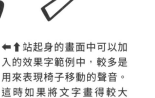

←↑站起身的畫面中可以加入的效果字範例中，較多是用來表現椅子移動的聲音。這時如果將文字畫得較大（＝聲音較大），就能呈現出椅子移動的感覺。

ga-ta ga-ta

←缺

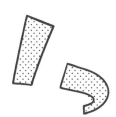

su ku

bo-hu

su-to-n!

←在描繪安安靜靜地坐下的畫面時可以使用的效果字範例。

↑描繪將身體靠到靠枕等柔軟蓬鬆物體上的畫面可以使用的效果字範例。

走路！

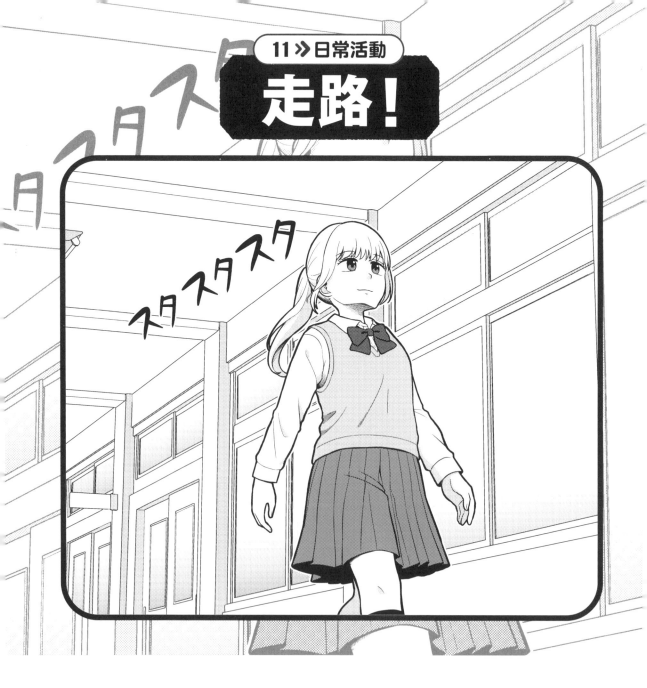

スタスタスタ

　將和走路有關的效果字做區別的話，就是可以聽到腳步聲和聽不到腳步聲兩種。最能代表聽得到的腳步聲的就是「鞋子的聲音」。要畫出鞋子聲音時，要留意現在角色是在哪邊走路。因為走路的聲音會因地點不同而有所改變。另外，也能夠因鞋子的聲音來表現出角色的個性和情感，所以請在各方面都更多花點心思來畫畫看吧。

　在主題範例圖中的「スタスタスタ（su-ta su-ta su-ta）」原本是聽不見的腳步聲，但以在這類場景中經常用來表現「走路很快的樣子」的擬態語

「スタスタ」是非常合適的。畫中描繪的是專注且淡然地走著，沒有任何多餘的動作，所以文字並沒有畫得很大。此外，在角色的動作加上流線也會很有效果，能讓人有走路稍微加快腳步的感覺。

　從下一頁中各式各樣的效果字來看，也能夠知道依照文字的表現方式能夠呈現角色們不同的情感。在這些效果字中比較特別的是「スイッ（su-i）」和「ピタッ（pi-ta）」。「ピタッ」是表示停下，「スイッ」則是表現走過頭了的感覺，本來都是沒有聲音的擬態語。

各種運用

→在漠然走著的場景中可以加入的效果字範例。文字不用畫得太大。文字整體畫得較樸素簡單，更能增加當下的氣氛。

te-ku te-ku te-ku

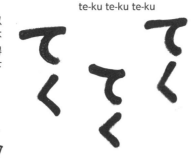

sya-ki sya-ki

←描繪會讓建築物發出聲響的走路畫面時可以加入的效果字範例。

ka ka

to-bo to-bo

→表現踩著無力腳步時可以使用。重點是要將文字也畫出充滿不安、沒有什麼力氣的感覺。

→表現用力踩著地面的腳步聲之效果字範例。

za za za

so-ro---ri

←描繪穿著皮鞋在堅硬地面上行走的場景可以使用的效果字範例。

ko ko

→為了不被人發現，也就是盡量不發出腳步聲、以戒備姿態前進的場面中能使用的效果字範例。

su-i

↓描繪步行中讓地板或地面震動的場面時可以加入的效果字範例。

pi-ta

do-su do-su do-su

奔跑！

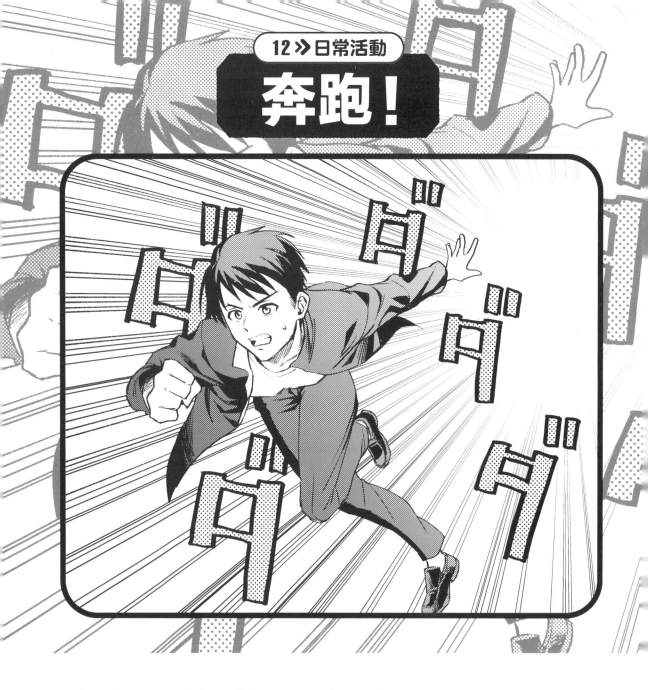

在這個章節要來和大家解說與「奔跑」有關的效果字。在描繪奔跑的場景中加入效果字，可以表現出奔跑時腳步的輕重、力道、速度，更甚者還能表現角色的情感或當下的氣氛等。

在主題範例圖中為了表現出角色以非常快的速度奔跑著，所以將效果字安排散落在畫面各處，讓整體畫面更有氣勢。另外，利用將文字做出遠近感，更能呈現出速度感和死命奔跑的感覺。

下一頁匯集了各種不同跑步聲音及能表現該狀態的效果字。例如「タタタタタタ（ta ta ta ta ta ta）」會用較大的文字和較小的文字組合做出節奏感，並將文字以直線排列，向讀者傳達出並非到處亂跑、而是以直線的狀態前進。反之，「バタバタ（ba-ta ba-ta）」和「ドカドカドカ（do-ka do-ka do-ka）」等文字大小不一，以左右跳躍的方式排列。像這樣將效果字安排在畫面中，就能表現角色並非直線奔跑，可以藉此向讀者傳達出慌張且無法冷靜下來的感覺。

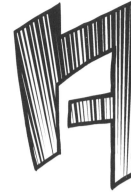

←利用在文字中加
入集中線，就能表
現出充滿力道或動
作的方向。

da

➡可以用來表現輕輕
走下樓梯的場景。

ton ton ton

➡要表現輕盈地奔跑
的感覺時，也將文字
以有韻律感的方式配
置。比起黑色文字，
白色文字更能給人輕
盈的印象。

ta ta ta ta ta ta

syu ta ta ta ta

➡在描繪像忍者
般碎步奔跑的場
景時可以加入的
效果字範例。

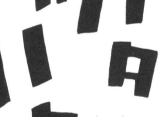

ba-ta ba-ta

pyu--

↑表現迅速逃跑的場景時可以
使用的效果字範例。

pa-ka-ra pa-ka-ra

←表現奔跑中馬蹄
聲的效果字範例。

do-ka do-ka do-ka

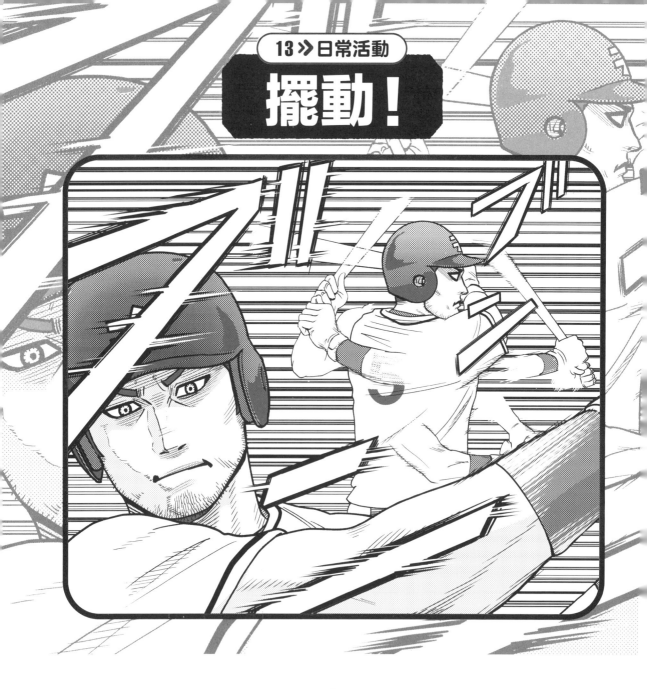

13 ≫ 日常活動
擺動！

　　這個章節中集結了搖頭、點頭、揮手、玩骰子、全力揮擊等等和「擺動」有關、各式各樣的效果字。

　　主題範例圖中是描繪棒球打擊手揮動球棒的畫面。為了能呈現出揮棒的速度，將效果字也配合背景的流線，加上充滿力道感的線條。

　　要表現大力揮動的畫面時會將效果字分解並配置在左右，但下一頁中也會介紹「コクッ（ko-ku）」「こくん（ko-ku-n）」等沒有發出聲響且微小的擺動動作。這時候就要考量畫面整體，將效果字畫得較小。另外，像「ぐいっ（gu-i）」這樣擺動很小但力道很強的動作時，用較大且以墨水塗滿的方式，就能給人較強烈的印象。

　　還有，甩掉手上的水時會用到「ピッピッ（pipi）」這個效果字的範例中，雖然動作很小但帶有些許嫌惡意味，所以在文字中也加入一點銳利的感覺。此外那些描繪沒有發出聲音動作的擬聲語效果字，可以用加入對話框的方式顯示是從哪裡發出來的聲音。

各種運用

ko-ku

➡描繪上下點頭時可使用的效果字範例。

bu---n

➡描繪將較大的物體大幅度地擺動時可使用的效果字範例。

ko-ku-n

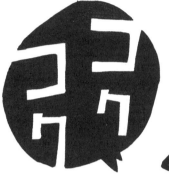

ko-ku ko-ku

➡描繪用力拉扯或是拉過來的場景時可使的效果字範例。

gu-i

ku-i

➡描繪將下巴抬起等手部的微小動作時可以用的效果字範例。

ka-ku ka-ku

◀描繪腰部、膝蓋或手肘關節處動作不是很流暢的場景時可使用的效果字範例。

ko-ro-ro-ro

◀描繪骰骰子的場面時可使用的效果字範例。

pi pi

◀描繪洗手後想甩掉手上水珠的時候可以使用的效果字範例。

休息！

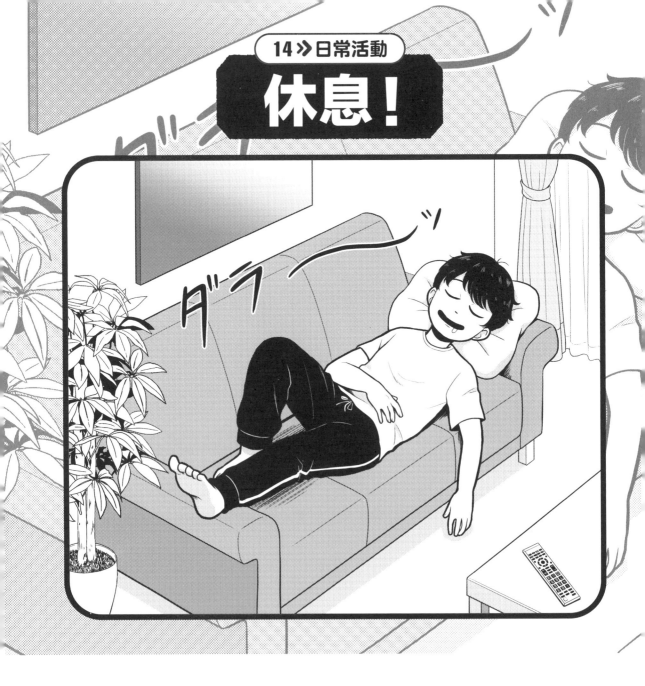

　在這一頁中集結了睡覺、放鬆無力、躺著沒事做、腦袋什麼也不想等，讓人覺得休息靜止的效果字。

　主題範例圖中，畫了一個倒在沙發上全身放鬆無力的男子。要在像這樣的場景中加入效果字的話，就讓效果字配合角色，讓文字也看起來放鬆無力吧。讓文字像受到重力拉扯般向下垂，拉長音的部分也畫出波浪感，以此呈現出完全沒有力氣的感覺。

　下一頁的範例中也一樣，收錄了很多感覺沒什麼力氣且向下垂的效果字。「スヤスヤ（su-ya su-ya）」「スースー（su-su-）」等效果字可表示睡覺時的呼吸聲。實際上發「ス（su）」這個字的音時，就會把空氣吐出，所以文字本身會給人比較穩定的感覺。像這樣透過運用給人溫柔感覺的文字，就會自然而然呈現出讓人覺得安穩或是冷靜沉著的感覺。

　另外還有「もぞもぞ（mo-zo mo-zo）」，這是一個描繪睡著時在棉被中無意識做出動作的場景時可以利用的效果字。因為是不規則地在動，所以將「も」和「ぞ」錯開來，並利用「も」來呈現出身體蜷曲起來睡著的感覺。

各種運用

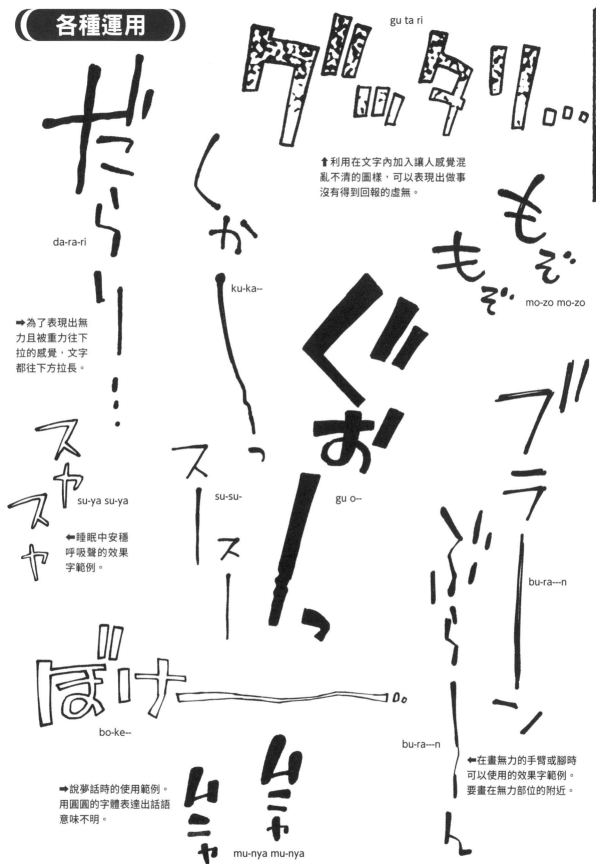

gu ta ri

↑利用在文字內加入讓人感覺混亂不清的圖樣，可以表現出做事沒有得到回報的虛無。

da-ra-ri

➡為了表現出無力且被重力往下拉的感覺，文字都往下方拉長。

ku-ka--

mo-zo mo-zo

gu o--

bu-ra---n

su-ya su-ya

su-su-

←睡眠中安穩呼吸聲的效果字範例。

bo-ke--

bu-ra---n

←在畫無力的手臂或腳時可以使用的效果字範例。要畫在無力部位的附近。

➡說夢話時的使用範例。用圓圓的字體表達出話語意味不明。

mu-nya mu-nya

呼吸！

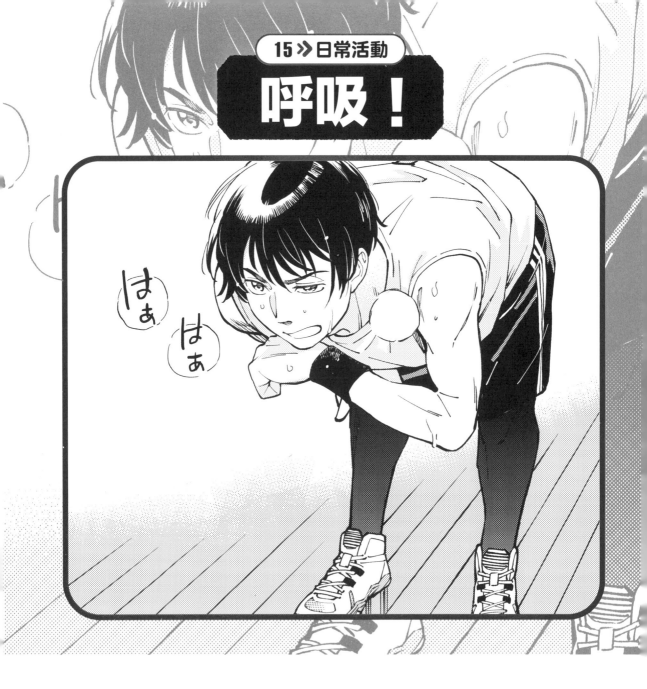

はぁ はぁ

　這一頁中集結了與呼吸相關的效果字。也包含咳嗽或嘆氣等表現方式。主題範例圖是描繪運動後喘不過氣來的樣子。漫畫中在表現氣息的時候，多會使用一種雲朵般輕飄飄的氣體符號，這幅畫中也有使用這個手法，符號和效果字搭配起來呈現角色現在的狀態。在像這樣描繪很多呼吸場面的漫畫中也常看到，不管是呼吸很亂或是輕輕發出氣息的時候，都會將效果字等畫在嘴邊或是靠近嘴邊的地方。

　在下一頁介紹中的「ブホッ（bu-ho）」「ゲホッ（ge-ho）」等，描繪這些和呼氣時會同時發出的聲音時，也要配合氣息吐出的方向來描繪。

　另外像是咳嗽時的「ゴホッ ゴホッ（go-ho go-ho）」，並不會把文字畫得太大。這也和其他效果字一樣，要畫在聲音來源的嘴邊或是臉頰旁邊。咳嗽等和生病有關的聲音，用黑色來畫更能表現出其嚴重的感覺。故意假裝清喉嚨的「コホン（ko-ho-n）」則用白色來畫，給人較輕的感覺並能和生病的咳嗽做出區別。

各種運用

ha ha

➡用來表現慢跑、喘息等有規律的效果字範例。

は
あ
ha--

ス
su-u--

bu-ho

bu--

➡在描繪不經意將喝到嘴裡的咖啡全部噴出來的畫面時可以使用的效果字範例。

ge-ho

⬆⬅突然噴發出來的聲音或咳嗽等聲音的效果字範例。在文字上也多增添點氣勢。

ゴ
ボ
go-ho go-ho

ko-ho-n!

hu---

ze-e ze-e

➡左邊是因深呼吸產生長長吐息時的「フー」。右邊是因生氣或興奮導致呼吸紊亂時的「フー」。搭配角色的情感分別畫出不同效果字。

ko-n ko-n

⬅表示咳嗽的範例。也可以用來表示敲門的聲音。

hu---

⬆表現呼吸紊亂的範例。透過將文字加上乾擦線條，更能呈現出紊亂不穩的感覺。

飛躍、跳躍！

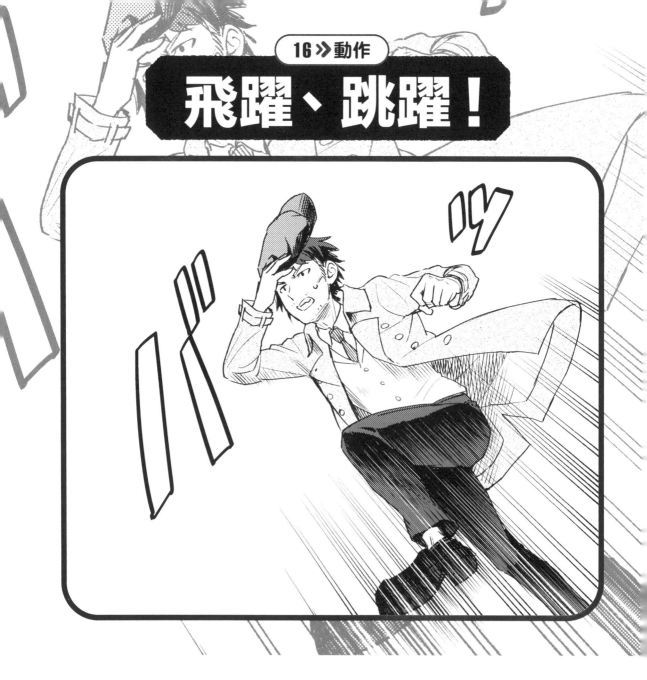

在這個章節中針對描繪飛行和跳起來這兩個動作的效果字來做解說。在主題範例圖中畫了一個跳起來的男子，畫中的效果字「バッ（ba!）」是呈現跳躍狀態的擬態語，同時也是大衣下襬隨風飄動時發出的聲音。另外是因為畫中的效果字有搭配動作效果線的方向畫，就好像要和人物一起從畫中跳出來一樣。

「バッ」是在跳躍動作時常用的擬態詞，也是能很容易從破裂的聲音聯想到跳躍的文字。

此外，這邊的效果字使用白色文字，呈現出跳躍的輕盈感，但文字本身畫得很大且邊緣線也畫得很粗，所以效果字本身的存在感很強烈且會瞬間竄入視線。

下一頁中收集了「トッ（to!）」「タン！（tan!）」等在著地瞬間使用的效果字。「トッ」以白色文字及細線條來呈現輕盈地落地，用網點做出的陰影可以表現出著地後產生的餘韻。

像這些描繪輕輕著地時的效果字，如果畫得很小就會不太會給人留下印象，所以稍微畫大一點也沒問題。

各種運用

➡在描繪輕輕著地的場景時可以用的效果字範例。雖然聲音較小，但若想給人留下印象，可以用細細的文字畫得大一點。

to!

byu---n

hyo-i!

➡輕輕地向上拿起、輕輕地跳跨過牆壁、某項東西浮在半空中等時候都能使用。

➡描繪宛如飛行一般的長距離移動時可以用的效果字範例。

po--n

⬇大幅度改變方向或在空中旋轉一圈等時候可以使用。

gu-ru!

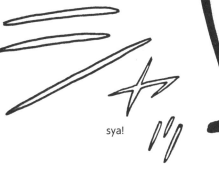

sya!

⬅將球等物體往高處丟時可以使用的效果字範例。

⬅描繪用力地著地時可以使用的效果字範例。

ta-n!

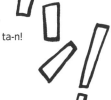

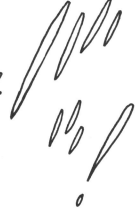

syu-ba!

⬆描繪敏捷跳躍的畫面時可以使用的效果字範例。

55

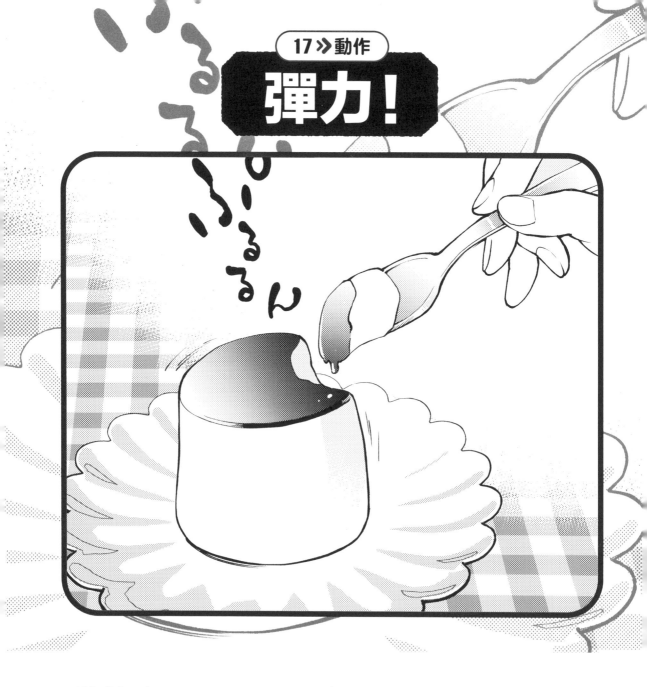

彈力！

　　這裡收集了表現彈力、反彈等場面時使用的效果字。在主題範例圖中以「ぷるるん（pu-ru-ru-n）」這個效果字來傳達布丁的彈性。效果字也用很有彈性般的質感來呈現。此外，雖然一樣是彈力，但另一種反彈是以呈現物體彈出後又會彈回來的狀態來畫效果字。

　　下一頁中關於彈力的範例有「プニプニ」「ポムポム」等。想表現出布丁或果凍等很有彈性的樣子時，用「ぱ行」的文字是再適合不過。將文字本身畫得很像對象物體的話就更能傳達很有彈性的感覺。此外還有用毛筆字體寫的「ぷるん」，最後一個「ん」字最後的筆畫畫得較大為其特色。以質地來說，「プニプニ」畫得稍微硬一點點，可以給人物體會很快恢復其原狀的感覺。像這樣利用描繪文字時的頓點或筆畫，就可以改變該詞彙給人的印象。另外像「ふわふわ」，則是用細細的圓體文字來表現其柔和、纖細、輕盈的氣氛。

　　表現出反彈質感的範例有「ボヨヨン」「たゆんたゆん」等。利用文字左右錯開的排列方式，可以呈現出物體搖晃的樣子。

➡輕輕跳起時可以使用的
效果字範例。

pyo-n

pu-ni pu-ni

⬆可以傳達出柔軟觸感的效果
字範例。用像軟糖般圓圓的文
字來表現彈性。

pu-ru-n

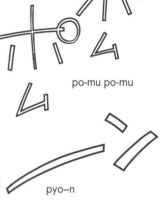

po-mu po-mu

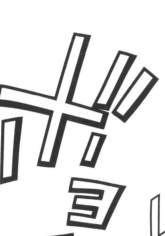

bo-yo-yo-n

pyo--n

⬅在表現物體很有彈性時
可以使用的效果字範例。
用文字錯開的方式表現彈
起時的搖晃感。

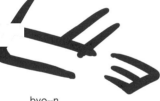

byo--n

hu-wa hu-wa

ta-yu-n ta-yu-n

⬅在描繪物體又大又柔
軟、正在晃動的場景中可
以加入的效果字範例。重
點是要將文字做出許多大
幅度的曲線。

➡表現觸感柔軟時可以
使用的效果字範例。為
了表現出輕飄飄的感
覺，要多多留意曲線的
畫法。

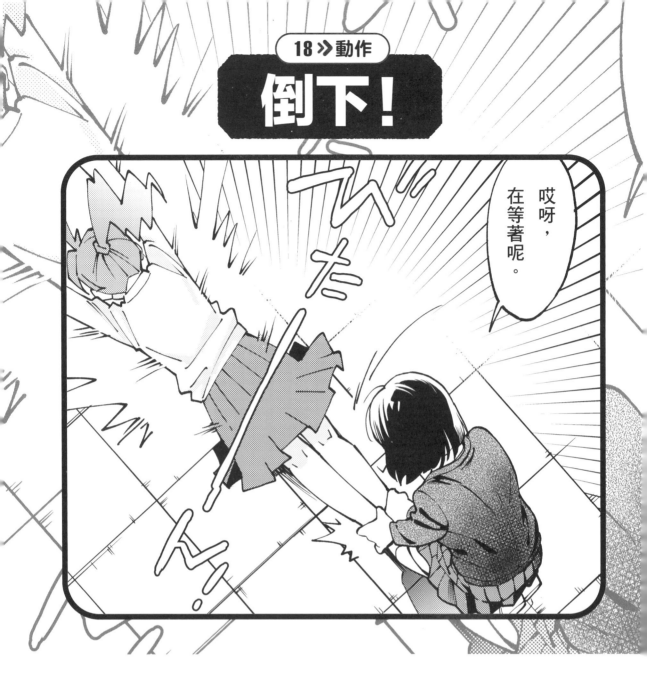

倒下！

哎呀，在等著呢。

　　主題範例圖示喜劇漫畫中的某一個場景，效果字以倒下角色的雙腳為軸心，直接畫出倒下時會有的聲音「びたーん（bi-ta-n）」。在下一頁中刊載了從嚴肅到幽默等，各式各樣和倒下有關的效果字。會發生跌倒這個動作有可能是踢到了某些東西，但有時候是「よろよろ…（yo-ro yo-ro…）」「グラッ（gu-ra!）」等因身體狀態不佳而導致跌倒。另外，「打倒」也很常出現在動作場景中。如果聲音很劇烈的話，有時也會在這格漫畫中將聲音當成主要內容，這時就將文字畫得又大又醒目吧。

　　表現出好像要倒下的效果字，其實畫的不是發出的聲音，而是用擬態語來表示，將文字的線條畫得歪歪扭扭，用毛筆文字則是會將筆劃畫得粗細不一，用這種不安定的感覺，就能表現出好像快要倒下的畫面。

　　此外也有很多看起來沒什麼力道、給人緩緩移動感覺的文字，「フラフラ（hu-ra hu-ra）」等就是這一類的典型。輪廓線本身也像全身沒力氣在顫抖一樣的「ヨロッ（yo-ro）」等，則是做出讓文字看起來也很踉蹌的感覺。

各種運用

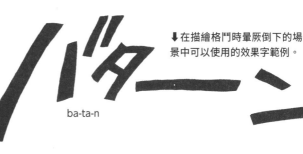

↓描繪地震等大型物體搖晃的場景時可以使用的效果字範例。

↓在描繪格鬥時暈厥倒下的場景中可以使用的效果字範例。

ba-ta-n

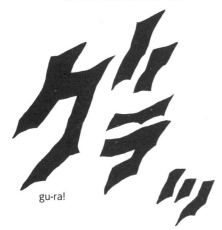

gu-ra!

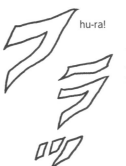

hu-ra!

←在描繪角色腳步跟蹌時可以使用的效果字範例。為了呈現出搖搖晃晃的感覺，也在文字上加上搖晃般的彎曲線條。

hu-ra hu-ra

➡描繪在激烈的戰鬥中受到傷害或跌倒等場景時可以使用的效果字範例。

do!

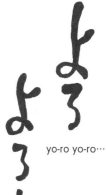

yo-ro yo-ro…

↑用片假名來畫就更能給人幽默的感覺。

do-o!

←用會讓人聯想到墨水乾掉的毛筆字或血水噴濺的黑色飛沫，可以明確傳達出受到很大的傷害。

yo-ro

打！

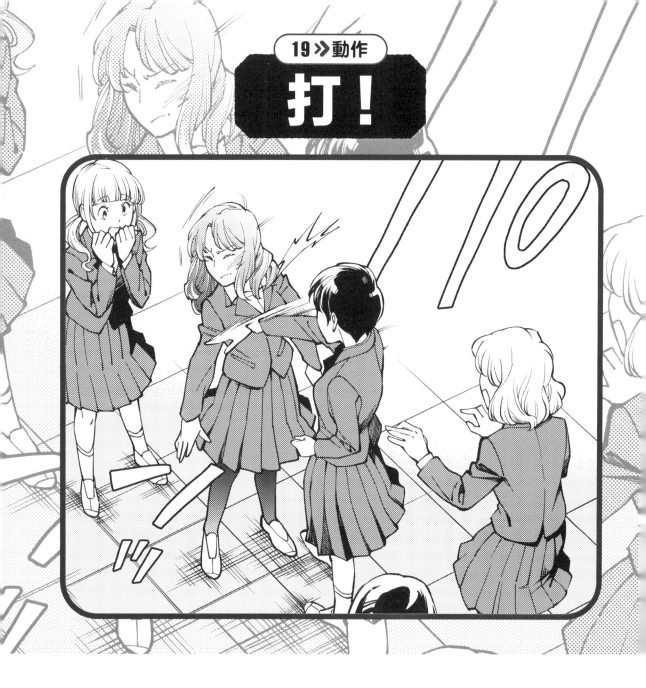

　　描繪打人場景的效果字，在漫畫中有時候也會成為某一格中的重點，所以可說是擔任非常重要的角色。和打人動作有關的效果字，會因用什麼來打或是打什麼物體而不同，其發出的聲音激烈程度、威力、高低等都會跟著有所變化。另外，是描繪打人的畫面或是描繪被打的畫面，效果字的畫法也會改變，所以要特別留意。以被打的角色心情為主軸而描繪的效果字，為了要呈現受到相當大衝擊的感覺，所以大多會將效果字畫得較大。

　　主題範例圖中畫的是在眾人面前被打的畫面。

將表現聲音的「パンッ（pa-n!）」畫得很大，並畫出在場所有人都倒吸一口氣的瞬間。

　　下一頁中的效果字不管哪一個都是一看就會知道是「打人（或被打）」的聲音。聲音的高低不同或尖銳程度或是以什麼方式被打、被打之後有多痛等等，都能用文字的設計來呈現。黑色文字＝力道較重的感覺，白色文字＝力道較輕的感覺，這些理論基本上都是一樣的。但若是想特別強調文字而用白色來畫，也不會因此就讓文字失去重量感。

各種運用

←有時候如果畫成黑色文字的話，會讓整體畫面變得很重。可以維持原本大小但將文字畫成白色看看，這樣能讓畫面給人的感覺稍微輕一點。

pa-shi-n

↓想表現出聲音較高且響亮的場面，可以將文字的形狀畫尖一點或畫細一點。

pa-chi-n

bi-sya!

←→像左邊的文字這樣讓字粗細不一並在字上加入乾擦的筆觸，就能讓「好像很痛」的感覺倍增。像右邊這樣較細的文字則是能表現出被鞭打般刺痛的感覺。

ba-shi!

ba-chi-n!

→在描繪打人巴掌時可以加入的效果字範例。也可以用來表現用力將窗戶關上時的聲音，或是用在有人說了很嚴厲話語時的場景。

pi-sya!

→描繪用一大疊鈔票打臉頰的畫面時可以使用的效果字範例。

pi-ta pi-ta

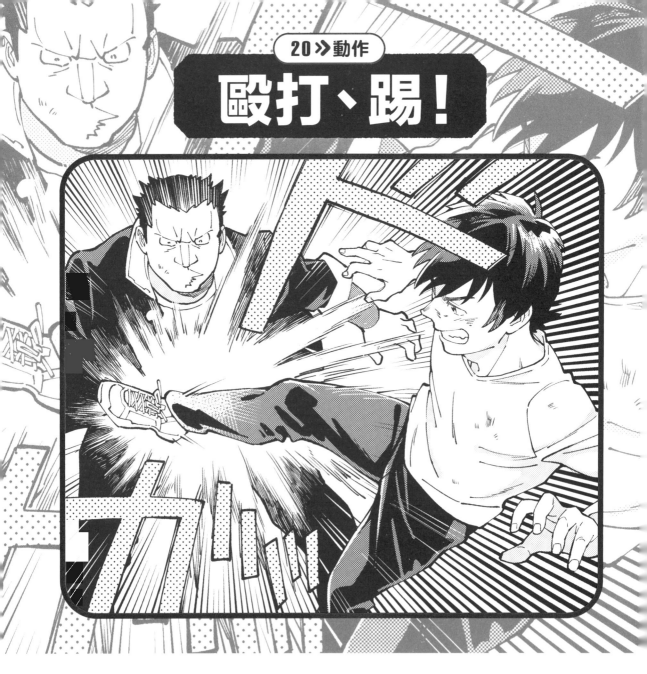

20 ≫ 動作

毆打、踢！

前一頁的「19 打！」，是描繪以巴掌攻擊時給人的印象，在這裡要說明的是「毆打」這種以拳頭攻擊的畫面。大多都是較有重量感、粗體且表現低音的效果字。這些效果字會以加入粗細不一的邊緣線條、打到凹陷進肉裡的感覺或連骨頭都被打傷的感覺來表現。

主題範例圖中描繪踢人時發出的撞擊聲。為了表現出用盡全力往對方腹部踢下去的感覺，用「ドガッ（do-ga）」這個效果字構成動線往對手的腹部集中。和背景中的集中線一樣，可以增加動作的

氣勢，也有讓人的視線往對方的腹部、踢出去的腳、充滿衝擊感的效果線集中的效果。

下一頁中的「ゴッ」中做出錯開的網點，以此表現幾乎要造成腦震盪的巨大衝擊。「ボキィッ」則是對骨頭造成傷害產生的聲音，或是表現骨折時的聲音。這些聲音大多已經是慣用的表現，所以只要出現「ボキィッ」或是「バキッ　ボキッ」，應該都可以馬上聯想到骨折。「ビュッ」是揮拳時發出的聲音。但這並非是空揮的聲音，而是揮拳非常快速凌厲，對著假想存在的敵人揮拳的感覺。

各種運用

↓用很整齊的線條描繪的話，比起對手受到的傷害，更適合用來表現撞擊到的物體有多堅硬。

↓用粗體文字表現較低且有點悶的聲音，不要忘記要在邊緣上多花點功夫描繪。

↑描繪揮拳或手刀出手時發出聲響時可以使用的效果字範例。

→描繪骨折畫面時可以使用的效果字範例。將文字的形狀也畫得歪斜扭曲吧。

→在描繪拳頭深深打入對方身體的場面時可以使用的效果字範例。用又粗又黑的文字表現拳頭深陷入身體裡的感覺。

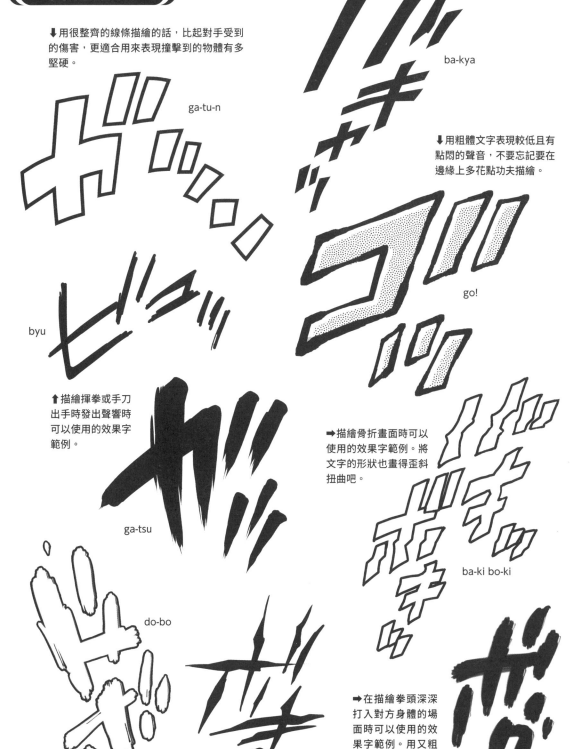

ga-tu-n

ba-kya

byu

go!

ga-tsu

ba-ki bo-ki

do-bo

bo-ki-i!

bo-gu

63

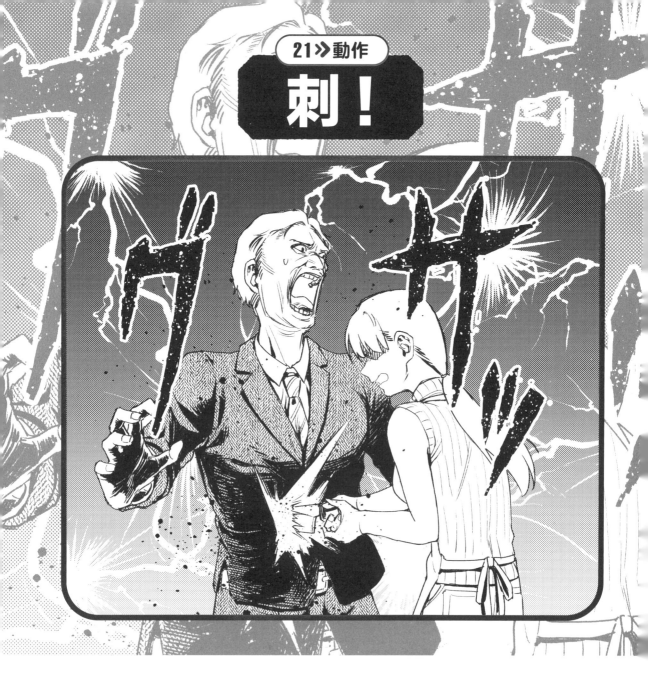

刺！

這個章節中集結了和「刺」這個動作有關的效果字。在主題範例圖中描繪的是用菜刀刺人的畫面。「グサッ」是經常使用的效果字，只要看到這個文字，就會浮現出刺到什麼東西（或是被什麼東西刺到）的畫面。刺得有多深或是受到多大的傷害等，會用文字邊緣的鋸齒狀用各種誇張或歪斜的程度來表現。此外，如果刺到肉裡就會流血，因此也可以在文字中做出飛濺的效果。以畫面的配置來說，在「グ」和「サ」中間放上正在刺人的畫面，所以除效果字外也一起強調畫面，是能讓讀者一眼

就能馬上理解這格漫畫中正發生什麼事的安排。

在下一頁中，「ドシュッ」的文字以放射狀排列，以此呈現出血花噴濺的感覺。只要將正在刺殺某人的畫面放在這道放射線的正中央，就能引導讀者的視線看向畫面。

描繪這類主題時有個通用法則，那就是輪廓線畫得越潦草，就能感受到其施加的傷害越大。另外，如果是聲音方面的話，「ドシュッ」「ザクッ」「ブシュッ」會讓人覺得傷口較大，「ズブッ」則可用來表現傷口較窄卻給予非常嚴重傷害的感覺。

各種運用

➡描繪用刀子等刺殺生物的畫面時可以加入的效果字範例。雖然是呈扇形擴散排列的文字，但可以用此表現血花飛濺的感覺。

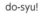

do-syu!

➡在受了很嚴重的傷時可以加入的效果字範例。輪廓線畫得越亂越潦草就越能給人受重傷之感。

za-ku!

チク
チク

chi-ku chi-ku

⬆在描繪用細小但尖銳的東西戳刺時可以使用的效果字範例。也能用在描繪心理上的痛感。

zu-bu

⬆用來表現以刀子深深刺進去但動作卻很笨拙時的效果字。也可以用在腳深深陷入泥沼中無法掙脫時的聲音。

bu-sya!

chi-ku!

➡讓文字形狀大大地分離，就能表現出刺的時候的力道或受到很大的傷害。

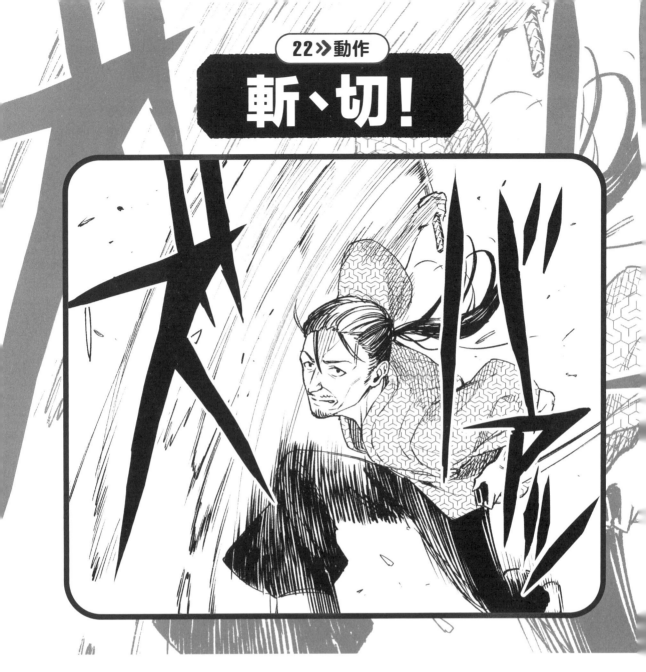

斬、切！

於此章節中收集了與切斷有關的效果字。在主題範例圖中描繪武士正揮著刀的畫面。將文字像要與角色的大動作和表現力道的線條上下拉開，像這樣文字本身也會產生出動感。另外，透過將文字畫得又大又粗，就能傳達出揮刀時的威力。還有，在這幅畫面中「ズ」和「バ」之間是最醒目的地方，在這裡放上了揮刀劈開的角色，所以角色的動作會和「ズバァッ（zu-ba-a!）」的文字一起映入眼簾。這個畫面中，首先會自然看向效果字的第一個字，接著會看向第二個字，所以在其中間放入想讓讀者看的畫，就能讓其更加醒目。

下一頁中刊載了表現一刀切成兩半時的效果字「バサァッ（ba-sa-a!）」「シャッ（sya!）」，因為將文字以直線的感覺排列，所以能夠傳達出直直切下去的感覺。順帶一提，在選擇文字時若選「日文五十音中的さ行」，就能讓人覺得很銳利。比較特別的是描繪速度非常快、如將風切開一般的效果字「ヒュウッ（hyu-u!）」。在這個效果字上加上呈現力道感的線條，就能自動地在整體文字增加動感。

各種運用

➡在描繪一刀切成兩半的畫面時可以使用的效果字。重點是要配合刀向下揮的動向來描繪。

ba-sa-a!

hyu-n

sya!

➡拔刀做準備動作或收刀時的聲音的範例。

cha-ki!

jan-ki-n

sa-ku!

⬆在描繪舉刀後維持姿勢停止或準備迎戰等畫面時可以使用的效果字範例。

⬅切斷物體時的表現範例。以工整的線條描繪，就能給人俐落地切成兩半的感覺。

ja-ki ja-ki

⬆在描繪用剪刀裁剪的畫面時可以加入的效果字範例。

hyu-u!

➡表現速度很快、像要將風切開般的範例。在彷彿流動著的文字上加入少許能讓人感覺到風的線條。

su-pa!

67

射擊!

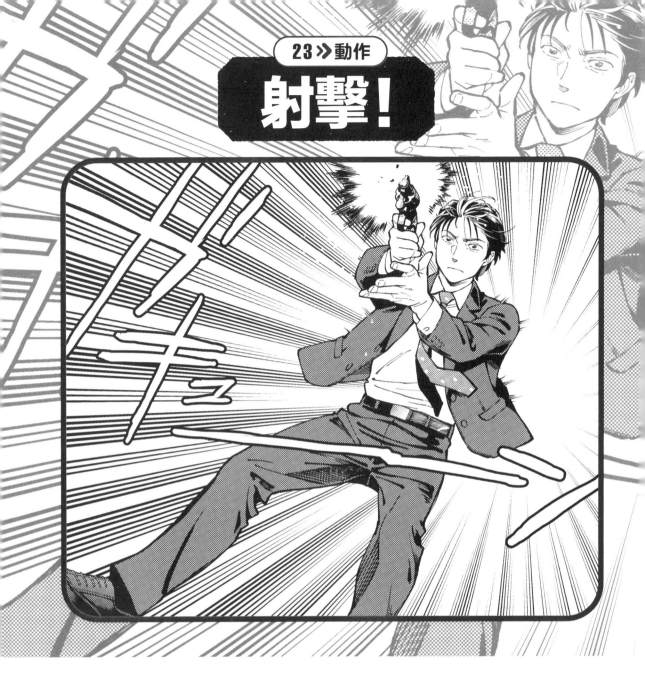

在這個章節中介紹許多和武器發射相關的效果字。主題範例圖描繪擊發手槍的畫面,因畫面中的「ガキューン(ga-kyu-n)」這個效果字,呈現出響亮地擊發最後一槍的場面。

手槍發射的聲音有「バキューン(ba-kyu-n)」「ガーン(ga-n)」等各種表現方式,但我認為要怎麼將這些表現方式轉換為語言,就能呈現出一個漫畫家本身的個性。

下一頁中的「ドゴォーン(do-go-o-n)」是大砲的聲音,給人在遠方落下後冒出灰煙的感覺。

為了呈現出從遠方響起的聲音,連文字的粗線條邊緣都要有點錯開,做出因爆炸而使空氣產生震動的感覺。「ビビビ」則是表現出雷射槍的光波。以在科幻電影或科幻動漫中常常看到、隨著空間扭曲而前進的光線為發想設計而成。「バチバチバチ」則是電擊棒發出的聲響,利用將「バ」的濁音點點錯開,表現出因電擊而麻痺震動或彈起來的感覺。以槍聲為發想描繪而成的「ズキュウーン」等,則是會在戀愛喜劇中墜入情網的瞬間等,做出用來表現心情的設計。

➡讓空氣產生震動發
射後的砲彈聲響表現
範例。

➡箭矢脫離弓時聲音的
表現範例。

ba-n ba-n

syu-pa!

do-go-o-n

⬇在描繪雷射槍射出的光波等場
景時可以加入的效果字範例。

ba-kyu-n

bi-bi-bi

zu-ga-n

⬅➡各種表現槍
聲的效果字範例

ba-chi ba-
chi ba-chi

⬆描繪被電擊棒等收到
電壓衝擊的場面時可以
用的效果字範例。

pu-syu!

ga-a-a-a-a-n

⬆在描繪用裝了消音器
的槍射擊的畫面時可以
加入這款效果字。

zu-kyu-u-n

吵吵鬧鬧！

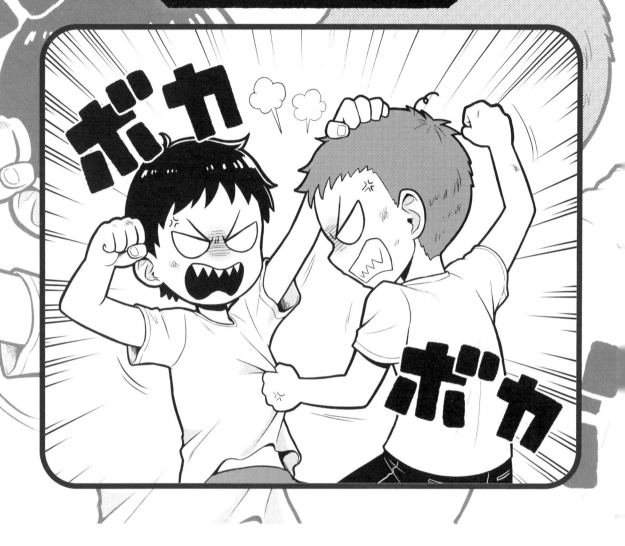

　　這個章節中為大家收錄多名角色到處吵吵鬧鬧的場面時可以派上用場的效果字。在主題範例圖中描繪兩個男孩子打成一團的畫面。只透過這個畫面，很難看出兩個人有多認真在吵架，但透過效果字「ボカ ボカ（bo-ka bo-ka）」可以傳達出並不是很認真的事情。如果是有稍微受傷的話，用平假名的「ぼか ぼか（bo-ka bo-ka）」等來表現也很適合。文字部分的粗黑字會給人很重的感覺，但透過將直角做成圓角，並將文字的排列稍微錯開，就能呈現出戲劇感。

　　在下一頁中，和主題範例圖中的效果字很接近的有「ぐるん ぐるん」、「じた ばた」，或是加入冒煙漫畫常用符號的「ドッタン バッタン」，選出這些已經是慣用用法的效果字。「ガキィン（ga-ki-n）」會讓人覺得是用刀或是金屬的東西互相撞擊亂鬥，類似的還有「キィン（ki-n）」「カキィン（ka-ki-n）」「グシャッ（gu-sya）」等。此外像是「バタバタ（ba-ta ba-ta）」，可以用在用腳到處亂踢讓東西變得亂七八糟的畫面，或是一群人同時趕到發生騷動地點的畫面中。

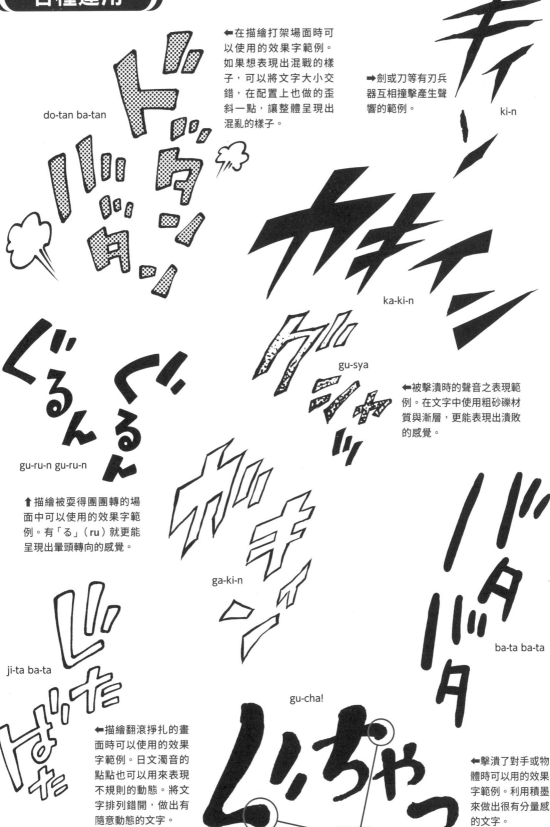

←在描繪打架場面時可以使用的效果字範例。如果想表現出混戰的樣子，可以將文字大小交錯，在配置上也做的歪斜一點，讓整體呈現出混亂的樣子。

do-tan ba-tan

➡劍或刀等有刃兵器互相撞擊產生聲響的範例。

ki-n

ka-ki-n

gu-sya

←被擊潰時的聲音之表現範例。在文字中使用粗砂礫材質與漸層，更能表現出潰敗的感覺。

gu-ru-n gu-ru-n

↑描繪被耍得團團轉的場面中可以使用的效果字範例。有「る」（ru）就更能呈現出暈頭轉向的感覺。

ga-ki-n

ba-ta ba-ta

ji-ta ba-ta

gu-cha!

←描繪翻滾掙扎的畫面時可以使用的效果字範例。日文濁音的點點也可以用來表現不規則的動態。將文字排列錯開，做出有隨意動態的文字。

積墨

←擊潰了對手或物體時可以用的效果字範例。利用積墨來做出很有分量感的文字。

做料理！

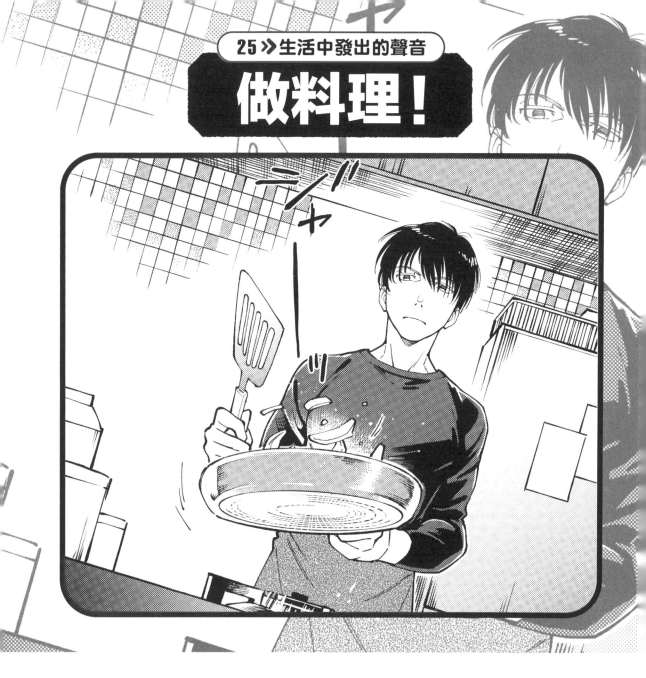

　　主題範例圖中描繪了用平底鍋翻炒食材的畫面，為了能讓人能知道聲音是從平底鍋發出來的，所以將效果字配置在離翻炒食材較近的地方。以做料理來說，如果是「グツグツ（gu-tsu gu-tsu）就表示正在燉煮、「ジュージュー（jyu-jyu）」則是表示燒烤的聲音，這些都是在日常生活中很常聽到的聲音，所以可以馬上透過效果字知道現在正在用什麼方式調理。雖然我們看不到主題範例圖的平底鍋中有什麼，但根據效果字就能知道這是一個在拌炒某些食材的畫面。

　　下一頁中也收集了只要看到文字就能知道正在用什麼方式調理的效果字。在做料理的畫面中，這些效果字不會是畫面的主角，但因為可以根據效果字知道具體正在做什麼料理，所以雖然不醒目，卻是非常重要的要素。

　　在做料理的聲音之外，還有像「ホカホカ」等慣用用法，只要畫出這個效果字就知道這是一道溫熱的料理。另外還有「トクトクトク」「コポポポポ」等常用的表現方式，馬上就能知道是在倒出某些液體。

ka-cha ka-cha

←餐具互相碰撞所發
出的聲響的範例。

➡描繪燒烤肉類或蔬
菜時可以用的聲音表
現範例。

jyu-jyu

syu-n syu-n

gu-tsu gu-tsu

to-ku to-ku to-ku

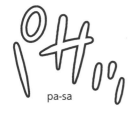

pa-sa

↑將紙等攤開來時可以
使用的聲音表現範例。

ho-ka ho-ka

←描繪注入液體時可以
使用的聲音表現範例。

➡在描繪從肉中滲
出肉汁時可以使用
的效果字範例。

jyu-wa-a-a-a

ko-po-po-po-po

ko-to

↑將杯子等器皿放到桌上
時會發出的聲音。在漫畫
中經常用來呈現稍微喘一
口氣的畫面。

➡描繪將桌巾等大張
的布攤開來時可以使
用的聲音範例。

ba-sa

吃東西！

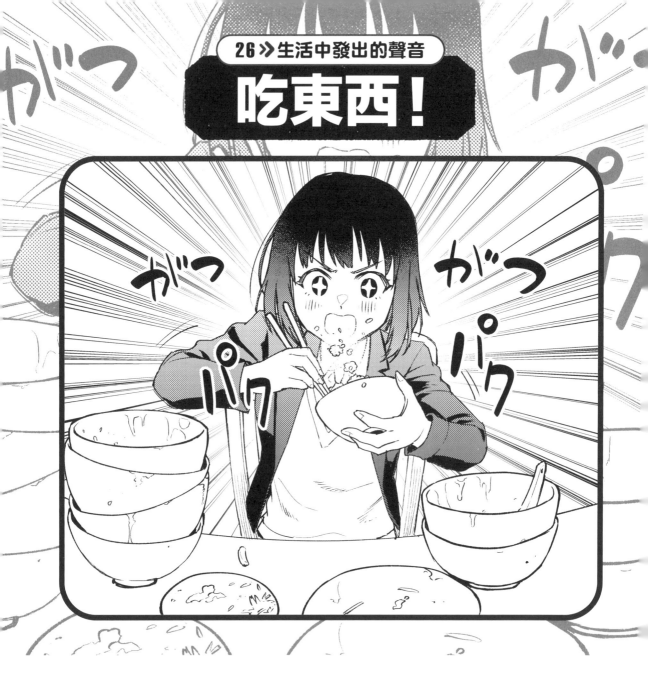

　　關於吃飯也有很多擬聲語和擬態語。在主題範例圖中畫出了「かつかつ（ka-tsu ka-tsu）」「パクパク（pa-ku pa-ku）」和非常有氣勢地吃著飯的女子。這個畫面乍看之下只有「かつかつ」也能成立，但加入「パクパク」後就更能呈現出以非常驚人地氣勢將食物塞進嘴裡的畫面。另外，將效果字放在最上方的圖層並圍繞著角色的臉配置，更能以此呈現出動作有多麼激烈。吃飯基本上是以嘴巴為主體的動作，所以和呼吸等效果字一樣，要畫在臉部或嘴巴附近。

　　下一頁則是根據吃東西的狀況以黑色文字和白色文字分開來畫。「ゴクン（go-ku-n）」是描繪喝下液體時的聲音，但也很常用來呈現想吃東西的心情。將「ゴ」濁音的點點或「ン」的一部分以圓形來表現，這樣就能給予讀者更加積極正向的印象。「チュルルルー（chu-ru-ru-ru）」「スズー（su-zu）」等則是表現吃麵時的聲音。和「パクパク」這樣只是將食物放進嘴巴不同，以時間上來說是花比較長時間的動作，所以會透過將文字拉長來表現。

各種運用

chu-ru-ru-ru

↓吸麵條或液體發出的聲音的表現範例。

←描繪將嘴巴大大張開後不顧一切大吃起來的畫面時可以加入的效果字範例。

pa-ku

mo-gu mo-gu

←表現嘴巴在動時所發出的聲音時的範例。除了強調正在咀嚼之外，不太會將這個效果字畫得很大。

zu-zu

ku-cha ku-cha

←表現咀嚼聲的範例。如果想給人有點討厭的感覺時可以把效果字畫大一點或是多畫幾組來強調。

pe-ro-ri

↑在描繪吃光食物的場面時會加入的效果字範例。

go-ku-n

jyu-ru

pe-ro

↑舔東西發出聲響時的表現範例。

chu-pa chu-pa

←用舌頭和嘴唇吸舔發出聲響時的表現範例。

↑為了呈現出充滿湯汁的感覺，將文字筆畫的開頭或尾端做出水滴狀般的積墨。

75

洗澡！

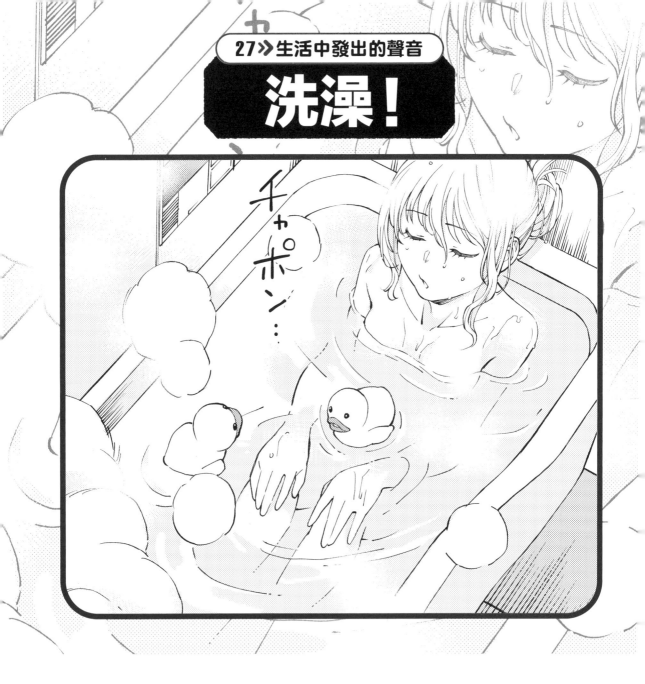

　　在主題範例圖之中描繪了「チャポン（cha-pon）」這個效果字。這是蒸氣在天花板聚集後滴落下來而發出的聲音，因此本身就非常小聲，加上要讓畫面整體有放鬆的氣氛，所以就將效果字畫得很小。

　　像這樣如範例中為了呈現出正在泡澡的畫面，經常使用和水有關的聲音。其他像是在浴缸中產生小小波浪時發出的「チャプ チャプ（cha-pu cha-pu）」、從浴缸中站起來時發出的「ザバア（za-ba-a）」等，因為是和水相關的表現，所以和P32的「05 波浪拍打！」很接近，但這裡是較小的水體的動態。還有其他和洗澡有關，例如表現熱氣的擬態語或沖澡時發出的聲音等，有好幾個有特色的效果字。還有，淋浴等聲音就代表有水流的力道和方向，大部分都會沿著水的流向縱向描繪。

　　下一頁中的「カポーン」比較特別，主要是用來表現錢湯或大浴場中沖水用容器所發出的聲響。只要加入這個效果字，就會更加增添錢湯或大浴場的氣氛。因為是較輕的聲音所以用白色文字來畫，為了表現出聲音響亮所以將聲音拉得較長。

各種運用

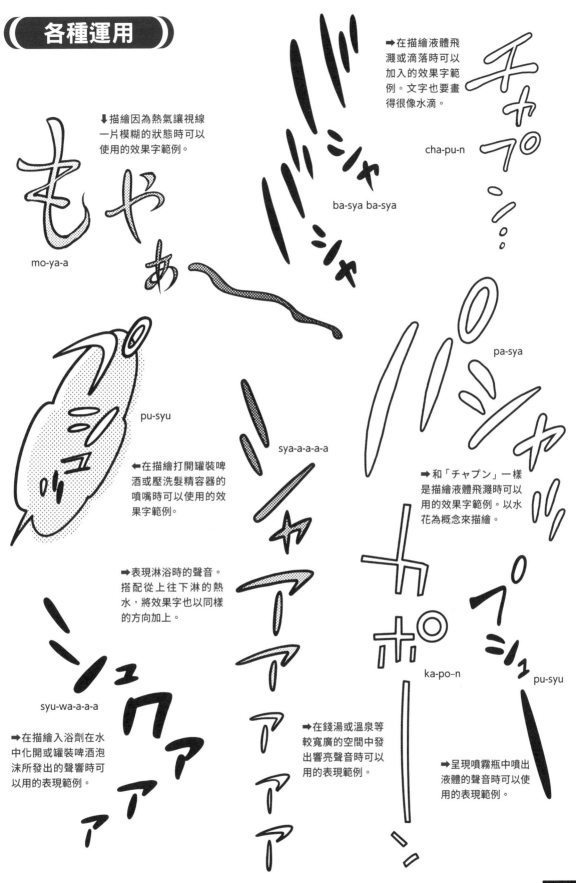

↓描繪因為熱氣讓視線一片模糊的狀態時可以使用的效果字範例。

mo-ya-a

➡在描繪液體飛濺或滴落時可以加入的效果字範例。文字也要畫得很像水滴。

cha-pu-n

ba-sya ba-sya

pa-sya

pu-syu

◀在描繪打開罐裝啤酒或壓洗髮精容器的噴嘴時可以使用的效果字範例。

sya-a-a-a-a

➡和「チャプン」一樣是描繪液體飛濺時可以用的效果字範例。以水花為概念來描繪。

➡表現淋浴時的聲音。搭配從上往下淋的熱水，將效果字也以同樣的方向加上。

ka-po-n

pu-syu

syu-wa-a-a-a

➡在描繪入浴劑在水中化開或罐裝啤酒泡沫所發出的聲響時可以用的表現範例。

➡在錢湯或溫泉等較寬廣的空間中發出響亮聲音時可以用的表現範例。

➡呈現噴霧瓶中噴出液體的聲音時可以使用的表現範例。

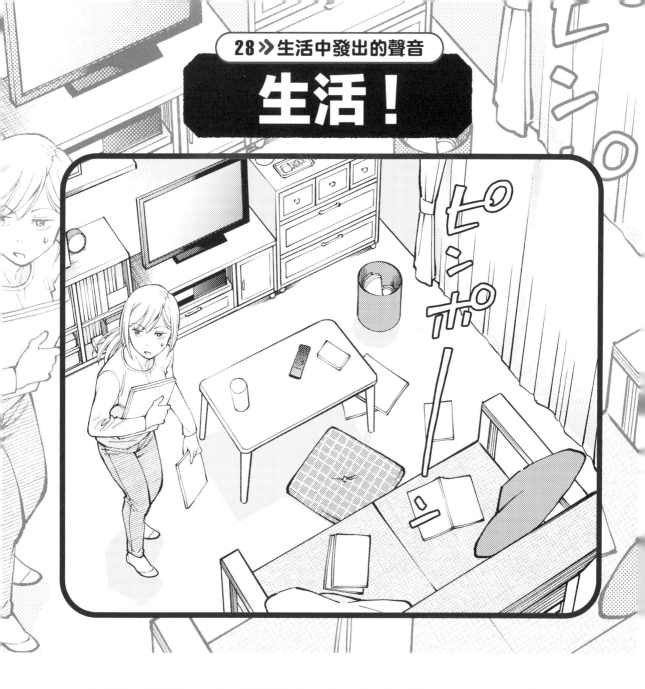

28 ≫ 生活中發出的聲音
生活！

　　一般來說，在漫畫中不會逐一描繪所有生活周遭發出的聲音，但如果要在畫面中特別強調在做什麼事的時候，就會特別加上效果字。主題範例圖是以「ピンポーン（pi-n-po-n）」來表現玄關處響起的電鈴聲。是日常生活中常見的情景。在雜誌散亂於各處的房間裡，畫上「ピンポーン」這個效果字。可以以此來表現因突然有客人來而有點著急、正要整理房間的女子。

　　下一頁中刊載了許多和生活會發出的聲音。這些聲音也和主題範例圖中一樣，全部都是不一定

要畫出來的效果字。想向讀者傳達某個動作或某個行動時，再描繪動作所發出的聲音。

　　自動門打開時發出的「ガーッ（ga!）」「ウィィーン（u-i-i-n）」等聲音也很少有人會畫出來，但如果是想要強調有誰進門的時候就會畫出來。

　　另外，像是洗衣機運轉時發出的「ゴォン ゴォン（go-n go-n）」聲，如果只是要強調角色在洗衣機旁邊的洗臉台洗臉，就不需畫出效果字。

go-n go-n

↓描繪洗衣機運轉發出聲響時的表現範例。

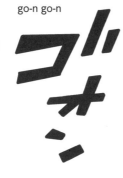

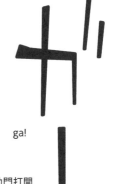

ga!

➡↓描繪自動門打開的聲音或機車作動等聲響時可以用的表現範例。

↓描繪敲門聲的表現範例。

ko-n ko-n

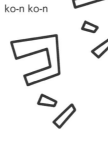

u-i-i-n

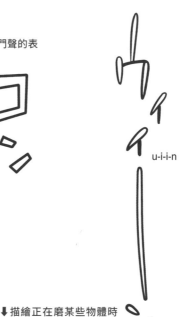

ga-sa go-ri

➡描繪在垃圾桶或壁櫥裡翻找東西的畫面時可以用的效果字範例。

do-n do-n do-n do-n

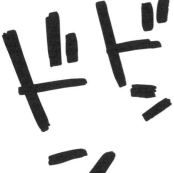

↓描繪正在磨某些物體時發出聲響的表現範例。

kyu kyu

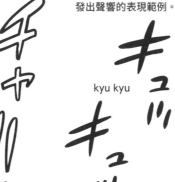

kyu

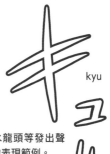

➡轉水龍頭等發出聲響時的表現範例。

⬆描繪用力敲門發出巨大聲響的表現範例。

cha-ri-n

⬅描繪零錢掉落的畫面時可以用的效果字範例。

操作！

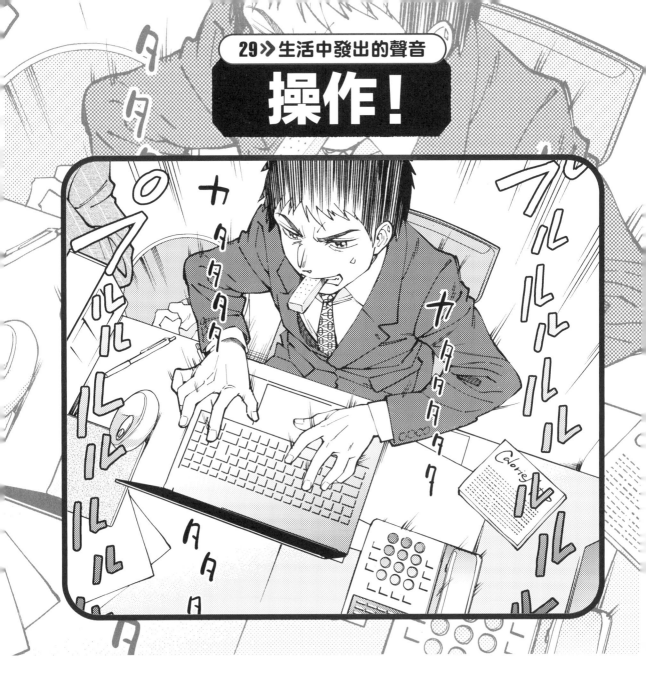

接續前一頁來介紹日常生活中用的效果字，這裡主要收集了以機械、尤其是電子機器聲音為主的效果字。

在主題範例圖中描繪了敲打鍵盤的聲音及電話響的聲音。角色拚命地敲打著鍵盤，但似乎連正在響的電話都沒辦法接，這樣看起來想必現在非常忙碌吧。畫面整體效果字很多，不是很大的聲響但有許多文字且散落在各處，以此可以表現出非常慌亂且主角已經被聲音帶來的壓力逼迫到極限。此外，「カタタタ（ka-ta-ka-ta）」「プルルル（pu-ru-ru-

ru）」的句尾都連續重複，也就是角色正持續地敲打鍵盤，而電話卻響個不停，傳達出非常吵雜的狀態。

下一頁中的「カタカタカタ」也一樣是敲打鍵盤輸入的聲音，但比主題範例圖中的聲音更加平穩。所以將文字畫成白色文字，將「タ」稍微往右邊錯開，多留下一些空白。而正在滑動觸控面板的「スッスッ（su su）」這個效果字，則是在想強調觸控時的順暢感或速度時使用。因為不是很大的動作，所以不要畫得太大會比較自然。

各種運用

ka-ta-ka-ta-ka-ta

←表現敲打鍵盤聲響的範例。

↓表現滑鼠等點擊聲的範例。雖然聲音較小，但因應場合，有時也會為了強調而畫得很大。

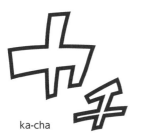

ka-cha

↑↓描繪電子音或是按微波爐等電器按鈕時可以加入的效果字範例。

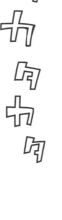

↓表現手機震動提示音的範例。

bu-bu

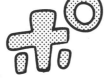

po-chi

➡描繪點擊電腦畫面上的按鈕時可以加入的效果字範例。

pi

su su

➡描繪用手指操作觸控面板時可以加入的效果字範例。

da—n!

←描繪很用力敲打鍵盤按鍵時可以加入的效果字範例。

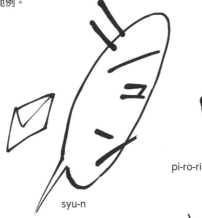

syu-n

↑在送出電子郵件的畫面中可加入的效果字範例。在電腦畫面上等出現的小範圍聲音，也有時會像這樣加上對話框來表現。

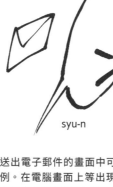

pi-ro-ri

↓接收到訊息或發送出訊息等時候會用到的範例。

pi-n

開車！

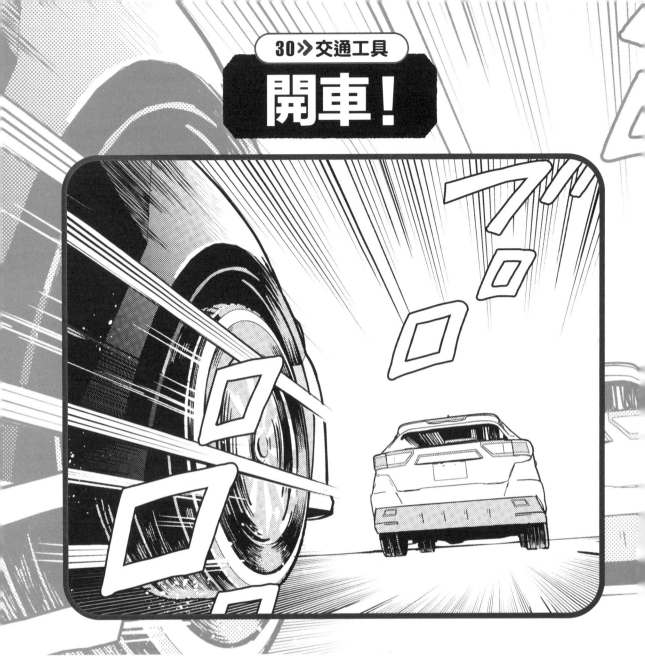

　　這裡主要是介紹車子在行進時發出的聲音。主題範例圖中有 2 台車在奔馳著，從右上到左下以 S 形弧狀畫上「ブロロロロ（bu-ro-ro-ro-ro）」這個效果字。逐漸變大的文字能給人將焦點從前方的車轉移到後方車上的感覺。

　　主題範例圖中的車子是遵守規則地安全前進，除此之外還有很多開車的方法或是煞車聲，以及車子以外的摩托車、腳踏車等有車輪的交通工具行走的聲音，都會刊載在下一頁中。關於配置時的小技巧，如果是車子正在行駛的畫面，就將文字畫到延

伸到畫面整體。此外，如果將車子用效果字包圍起來，就能表現出充滿魄力奔馳著的畫面。「ブォオォオォ（bu-o-o-o-o-o）」、「ギャリリリリ（gya-ri-ri-ri）」等，可以利用飛濺效果來表現輪胎激烈摩擦地板的感覺，或是揚起砂塵等等，傳達出正在超快速飆車的狀態。「ブォオォオォ」是將網點錯開來貼，做出很有速度感的殘影。另外，「ププー（pu-pu）」因為是白色文字所以給人比較沉穩溫和的印象，但如果想要畫成硬派一點的時候，將文字畫出角度並畫成黑色即可。

各種運用

ba-ri-ba-ri-ba-ri-ba-ri

sya-

➡表現腳踏車在
行進時的範例。

pu-pu

↑表現機車排氣管聲音的範例。

➡表現車子按喇叭
時的範例。

➡表現腳踏車警示
鈴聲音的範例。最
近比較少看到了，
但以前的漫畫中也
很常當作車子跑行
時的聲音來畫。

ki!

pu-su-n

◀在描繪車輛汽油
不夠時可以使用的
效果字範例。文字
也排列得較鬆散，
給人真的沒什麼能
量的感覺。

↑表現腳踏車輕輕煞
車時的範例。

chi-ri-n chi-ri-n

go-a-a-a-a-a

↑在文字中加入流線並
做出潑濺的效果，以呈
現車子正快速激烈地前
進著。文字也要畫得很
大。

ba-ru-n ba-ru-n

◀描繪激烈地奔馳
時可以使用的效果
字範例。這個聲音
是地面和輪胎摩擦
產生的聲音，所以
在騎腳踏車的畫面
中也可以使用。

➡表現引擎故障時
的範例。

ki-ki-i-

bu-ru-ru-n

bu-o-o-o-o-o

gya-ri-ri-ri

◀表現突然煞車時的聲
音範例。也能呈現出即
將有事故發生的預告。

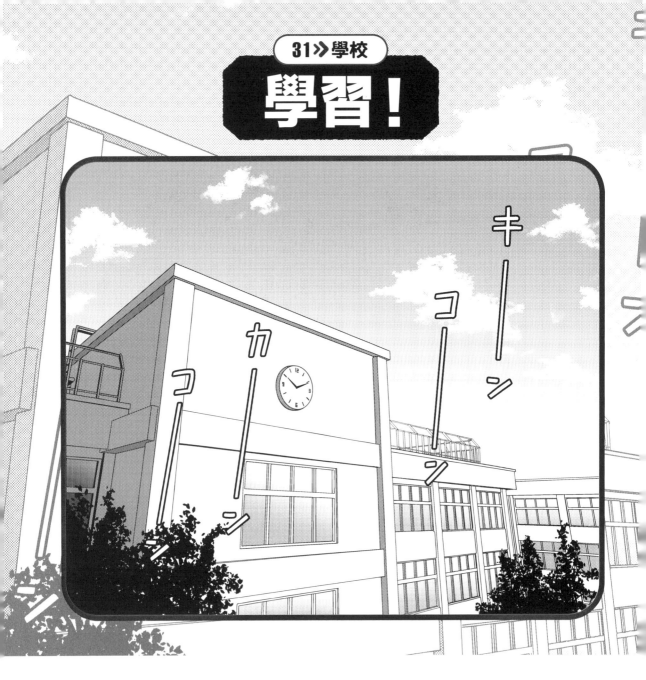

學習！

　　在這裡收集了學校日常的聲音與擬態語。在主題範例圖中呈現了「如果提到學校就是這個場景」的氛圍，畫出學校校舍和鐘聲的效果字。雖然鐘聲會因為學校不同而有所差異，但我想一般來說鐘聲大多是「キーンコーン カーンコーン（ki-n-ko-n ka-n-ko-n）」。

　　下一頁的「ジリリリリリ（ji-ri-ri-ri-ri-ri）」是開始上課的鈴聲，也可以用在早上鬧鐘響的時候。另外，這個效果字用在漫畫中當作開始上課的鈴聲時，將語尾的「リ」連續做出高分貝的感覺，或許會

呈現出稍微有點緊張感的畫面。在畫的時候要特別留意。

　　教室的拉門開關時發出的是短短的「ガラッ」，但校門開關的聲音則是「ガラララ」，用語尾連續的方式表現校門的長度。用筆在紙張上寫字時發出的「カリカリカリ」等也是常看到的聲音。另外還有「サラサラ」等，但前者給人正專注寫著答案的感覺，後者則能給讀者一種以非常輕鬆的姿態解題的感覺。此外，用粉筆書寫黑板時的「カッカッ」等，也是正是因為是學校才會出現的效果字。

各種運用

↓表現窗戶開關時的
範例。

ga-ra!

←表現開始上課的提
示鈴聲或鬧鐘鬧鈴聲
的範例。

ji-ri-ri-ri-ri-ri

ga-ra-ra-ra

ka-ri-ka-ri-ka-ri

←表現用筆在筆記
本上或作答用紙上
書寫時的範例。

➡描繪校門等又重又
大的門開關畫面時可
以用的效果字範例。

←表現在課堂中打呵
欠的範例。

hu-a-a-a-a

➡表現將紙張翻開
時的範例。

pe-ra

pi-n-po-n pa-n-po-n

↓表現將門打開或
關上、上鎖的聲音。

←表現校內廣播鈴聲
的範例。

pa-ra pa-ra pa-ra

ga-cha

←表現翻開書本頁面
時的範例。

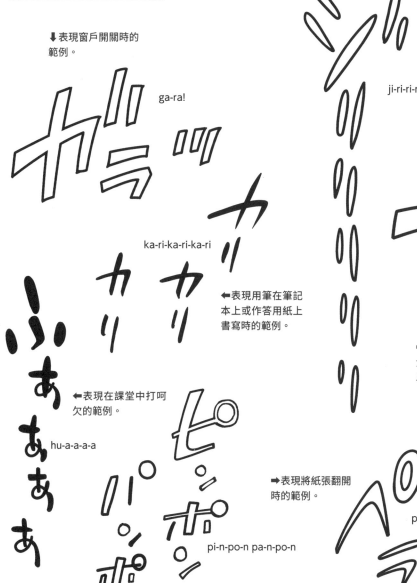

喜悅！

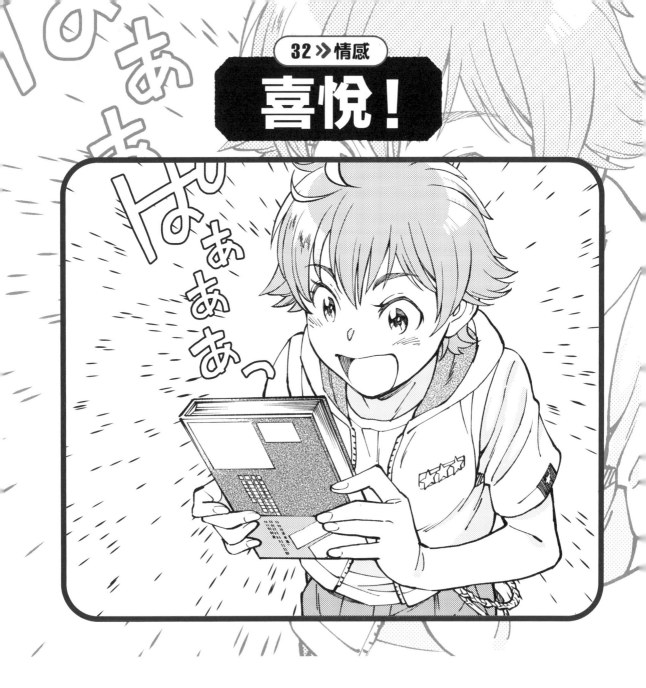

　　在主題範例圖中描繪一個手上拿著書、看起來很開心的女子。表現笑容的效果字，就以陽光照耀的概念來描繪吧。只要留意光線來畫，就能畫出很適合這個畫面的效果字。畫中的「ぱあああっ（pa-a-a-a）」這個效果字，也是形容陽光照耀時的擬態語。背景也加入了表現光線的效果線，透過這些元素將開心的狀況更加提升。

　　下一頁中收集了表現開心或笑著的效果字。但開心也有分光明正大地感到開心或是背地裏暗自竊喜，所以在畫的時候也要區分開來。「ニヤニヤ

（ni-ya ni-ya）」和「フフフフフ…（hu-hu-hu-hu-hu）」在戲劇性的場景中也會使用，但在帶有負面感的開心時也經常使用。「ニョニョ（ni-yo ni-yo）」則是會讓周圍的人覺得很不舒服的笑，只有本人自己覺得開心。雖然文字本身扭曲，但因為畫成白色文字且加上圓角，就能避開負面的感覺。另外字體本身也扭曲的「ニヤニヤ」則利用黑色文字，做出帶有惡意或令人不快的感覺。其他還有「フッ（hu!）」這種雖然沒有呈現出情感，但在表情有些微改變的場景中也很常使用。

ni-yo ni-yo

ku-su!

hu-hu

←在描繪嘴角微微上揚的笑容時可以使用的效果字範例。因為帶有一點陰柔氣息，所以將線條以柔和的方式表現。

ni-ya ni-ya

ni-ko!

←描繪看起來很開朗地微笑時可以加入的效果字範例。簡單且都是直線的黑色編框和白色文字非常搭配。

←在描繪好像正在想些什麼而露出微笑的畫面中可以使用的效果字範例。

hu-hu-hu-hu-hu

ji—n

←在描繪感動到滲入心脾的場面時可以使用的效果字範例。

ku-su ku-su

hu!

➡在描繪含蓄微笑的畫面時可以使用的效果字範例。

hu-hu-hu

生氣！

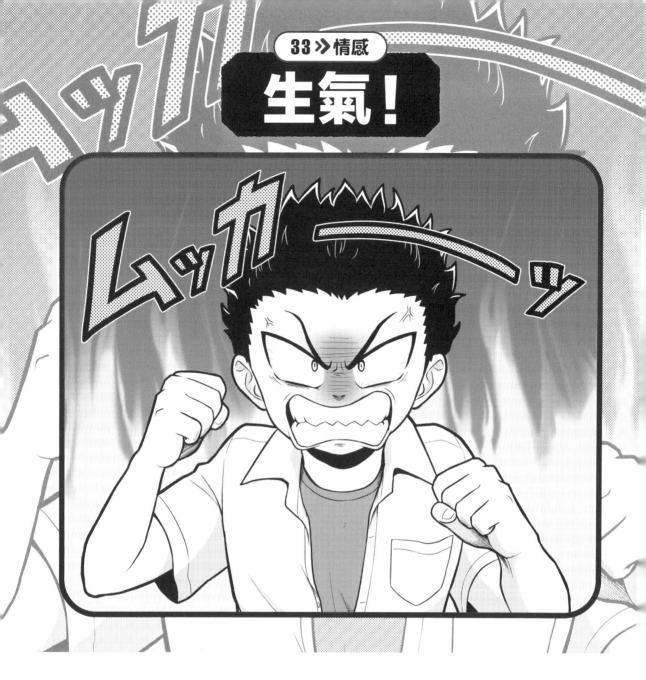

　　表現憤怒的情感時大多會以力氣湧上為概念來畫，因此效果字本身也會讓人感到充滿力量而畫得很大。

　　主題範例圖中描繪了雖然還沒有採取行動，但憤怒的情緒已經非常高漲的人物。但因為看起來應該馬上就會爆發了，所以「ムッカーッ（mu-ka!）」這個效果字也為了反映其情緒所以畫得很大，而角色的情緒正在膨脹，所以文字本身也向上膨脹做出弧度。

　　下一頁中收集了各種和生氣相關的表現。將文字以扇形排列或是做出有膨脹感的配置，就能夠做出彷彿能完全呈現出情感的感覺。反過來說，有時候以平板的方式描繪會更有效果，所以在配合場景描繪方面要多花一些工夫。

　　表現藏在心中的憤怒的「ムカムカ（mu-ka mu-ka）」「イライライラ（i-ra i-ra i-ra）」「モヤモヤ（mo-ya-mo-ya）」等，可以用文字上下或左右偏移來做出心中很混亂的感覺。另外「ぷんすか（pu-n-su-ka）」「あんぐり（a-n-gu-ri）」等用平假名來表現，就能減少一些嚴肅的氣氛。

各種運用

➡在描繪生氣的畫面時可以使用的效果字範例。文字中的漸層則代表血氣往頭上升。

ka—！

➡用平假名來畫的話就能將生氣的嚴重度降低。

pu-n pu-n

ぷんすか
pu-n-su-ka

gi-ri

➡在描繪握緊拳頭咬緊牙根、努力抑制怒氣的場景時可以使用的效果字範例。

a-n-gu-ri

あんぐり

mu！

i-ra！

◀在描繪焦躁的畫面時可以使用的範例效果字。以形狀不整齊的片假名，更能傳達出內心焦躁混亂的樣子。

◀因憤怒連臉部表情都扭曲到不行的樣子，用文字也能表現出來。

mu-ka mu-ka

i-ra i-ra i-ra

pi-ki

mo-ya-mo-ya

ka ka ka ka

◀直接表現出鬱悶心情、如黑色雲般的效果字。

⬆描繪爆出青筋場景時的表現範例。加上能表現憤怒的漫畫專用符號。

悲傷！

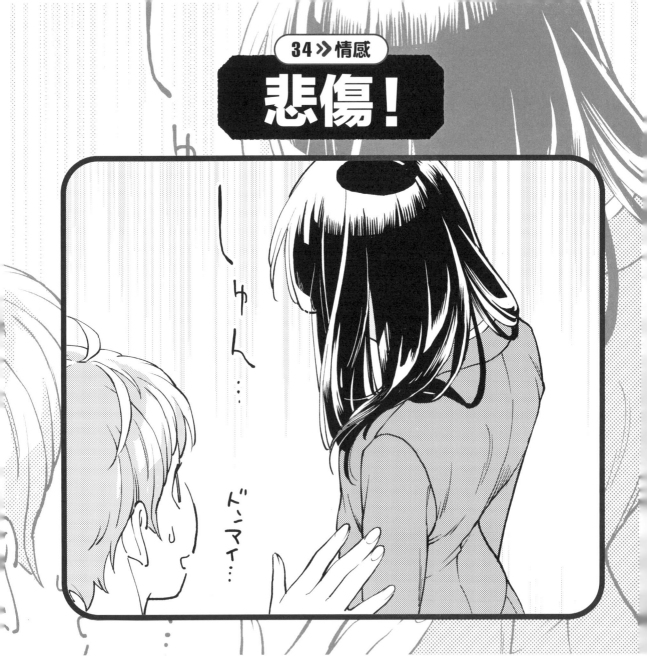

主題範例圖中描繪一個垂頭喪氣的女子。我們形容消極狀態是「心情低落」，因為情緒是向下墜的，所以在背景畫上由上到下垂下且尖銳的縱向線條。有某些畫法會在角色頭上橫向畫出「しゅん…（syu-n）」的效果字，但如果想要強調沮喪的感覺，將效果字縱向描繪會更有效果。

下一頁中的「ずーん（zu-n）」，文字中的漸層也是越往下顏色越深，給人越往下就越沉重的印象。「ガックリ（ga-ku-ri）」因為在「リ」的地方稍微往下掉，略帶有戲劇性效果，也因此表現出情感上

有多麼沮喪。

除了表現情感之外，另外還有「うわーん（u-wa-n）」等表現哭聲的效果字，或是「しくしく（shi-ku-shi-ku）」等像是慣用句的擬態語等，也是作為表現悲傷的效果字刊載在下一頁裡。

在描繪悲傷的畫面時，經常會把背景畫的比較暗，這時將效果字以白色描繪的話，就更能明確地將角色的情緒傳達給讀者。

各種運用

ga-ku-ri

⬆在描繪灰心喪氣的畫面時可以使用
的效果字。有時如果用在很嚴肅的場
景中會瞬間變得很有喜劇感，所以要
多加留意使用方法。

sho-po-n

←描繪意志消沉的畫
面時的表現範例。為
了表現出垂頭喪氣的
感覺，所以也將文字
畫得看起來沒有力氣
且向下垂。

u u

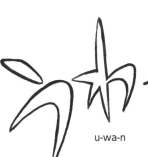

u-wa-n

⬆在描繪大聲哭泣時可
以使用的效果字範例。
大叫或是很大的聲音，
不要用一般的字體而是
用效果字，就能更讓人
印象深刻。

shi-ku-shi-ku

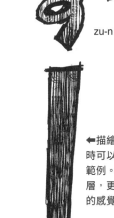

←描繪心情沉到谷底
時可以使用的效果字
範例。利用手繪的漸
層，更加強調了沉重
的感覺。

zu-n

⬇表現啜泣聲的範
例。也可用來表現
喝醉時的打嗝聲。

hi-ku

ji-wa…

←描繪雖然想要忍耐和
還是忍不住眼眶泛淚的
畫面時可以使用的效果
字範例。

看！

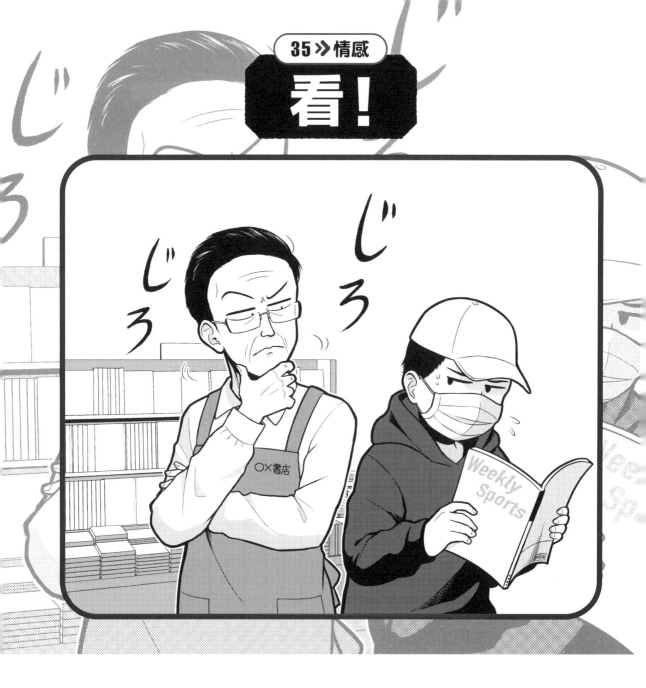

在這個章節中介紹各種和視線相關的效果字。主題範例圖中的「じろじろ（ji-ro-ji-ro）」和下一頁中的「じーっ（ji-）」等，都是漫畫表現中代表性的例子。以上是投射出視線的人這方的表現方式，接受到視線的一方會有其他的效果字來表現。

主題範例圖中描繪的是在個人經營的書店中，老闆盯著在店裡白看書的客人猛瞧的場面。「じろじろ」是在日常會話中也會使用的慣用句，所以只要畫出來就能傳達出眼神完全不離開地看著的狀況。可以用文字的大小或設計來表現施加給對方多

大的壓力或是有多麼毫不掩飾。

「ギン！（gi-n）」是表現視線強烈的效果字，有些作品會畫得很大、大到占據畫面很大一部分。另外，像「ギラッ（gi-ra）」這樣加入有「か行」的文字，就能給予讀者強烈的印象。想畫出視線很強烈的感覺時，就選用有「か行」的字彙吧。另外像「じーっ」這個效果字，可以根據音拉得有多長來表示角色看的時間有多長。

ki!

gi-ro

ji-

←描繪直直地瞪著對方看的畫面時可以使用的效果字範例。「キッ」是眼神銳利、「ギロッ」是將眼睛大大睜開盯著，留意給人的威壓感來描繪吧。

→描繪盯著不放的畫面時可以使用。利用較粗的文字就能讓人感受到盯著看的人的灼熱心情或想法有多強烈。

↓在描繪精神渙散、很想睡覺或是陷入催眠狀態等，沒有什麼氣力的畫面時可以使用的效果字範例。利用將文字也畫得歪歪扭扭、沒有特定形狀，就能呈現出朦朧朧的感覺。

bo

→在描繪用力瞪著對方的畫面時可以使用的效果字範例。很常用在宿敵對戰等場面中。

gi-n

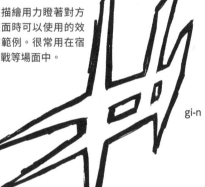

to-ro-n

chi-ra-chi-ra

←描繪視線對上但又移開的畫面時可以使用的效果字範例。在表現眼睛小小的動作時，將效果字畫在靠近臉部的地方並畫得小一些。

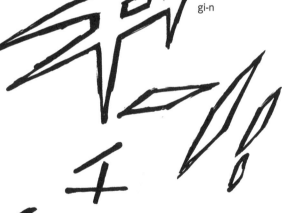

gi-ra

ji-to—

興致高昂！

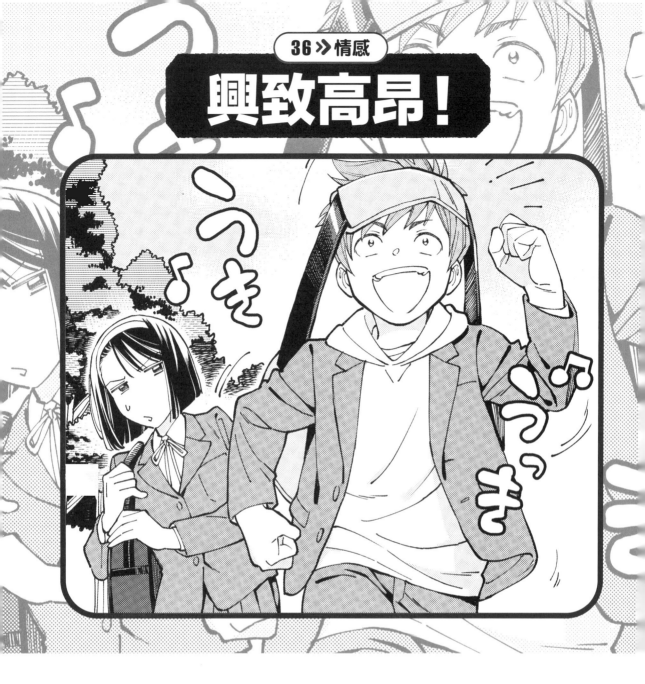

　　主題範例圖中的效果字是「うき うっき（u-ki u-ki）」。只靠畫面就能傳達出氣氛的話也有可能會不畫出效果字，但如果想強調非常愉悅的感覺的話，加入效果字就更能傳達出心情輕飄飄的快樂感覺。此外，如果漫畫內容整篇都較嚴肅，也很適合在中間喘口氣的畫面以效果字傳達出一點點幽默感。不過如果用過頭的話會讓作品整體看起來有點復古的感覺，所以在使用的時候要特別注意。

　　一般來說，比起台詞漫畫更著重在用畫面來理解內容，這樣能更容易將訊息傳達給讀者。因此，

效果字雖然說是文字，但若當成畫面來描繪，就能夠補強這格漫畫中想要傳達的訊息。如果用一般電腦字體，就會變得很像在說明或陳述什麼，所以轉換成效果字就能變成畫面的一部分，融入畫面中，更增添氣氛和臨場感。下一頁中有與雀躍興奮相關的效果字，每個都像本身就有個性設定的角色般充滿動感。另外，也因為這樣所以效果字整體的感覺都很活潑，設計成擴散出去的扇形或是文字的排列看起來跳來跳去、左右錯開。

➡描繪許多人聚集在一起愉快熱鬧的場面時可以使用的效果字範例。

wa-i wa-i

kya kya

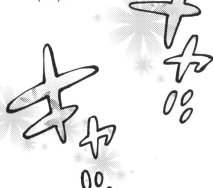

wa-ku wa-ku

⬅貼上看起來很愉快的網點的效果字。就選不會讓字看起來變得很難閱讀的圖樣吧。

⬆➡描繪氣氛相當愉快的畫面時可以使用的效果字範例。將文字調整斜度或是將文字做出大小變化，就能做出韻律感。

ra-n ra-n

ra-n ra-n

⬆構成文字的直線和橫線做出粗細的差異，就能讓文字本身呈現韻律感。

so-wa so-wa

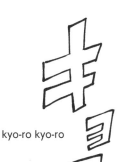
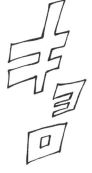

kyo-ro kyo-ro

⬅在描繪無法冷靜、不停轉頭看向周遭時的畫面中可以使用這個效果字範例。

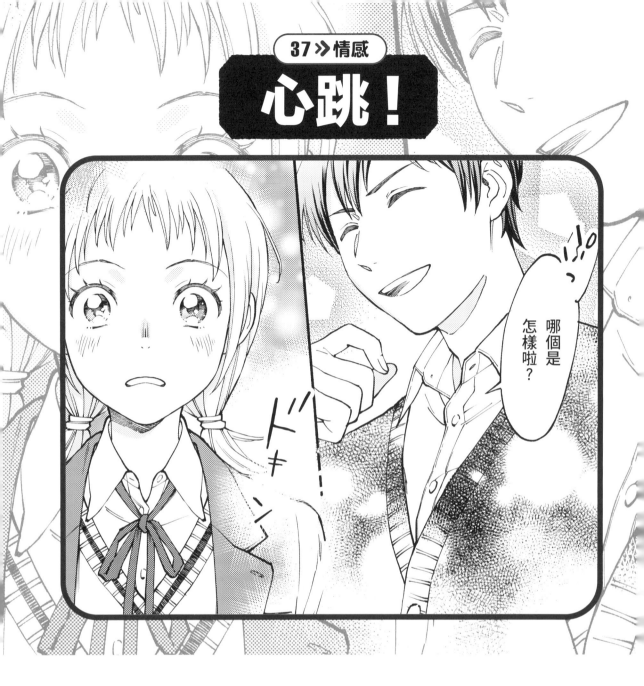

37 >> 情感

心跳！

心跳也有許多不同的含義，這裡收集了許多在漫畫表現中經常出現的、充滿戀愛情感的心跳聲效果字。大部分是表現胸口揪緊時的擬態語或是鼓動等和心臟有關的效果字，其他還有「ぼっ（po）」「ポワ～ン（po-wa-n）」等讓人感覺到體溫上升的表現方式。

在主題範例圖中的「ドキン（do-ki-n）」，將文字畫得較小。因為和戀愛相關的心跳聲「ドキン」，是一種連角色本身可能有點感覺但也可能沒感覺的微妙心跳感。將這個效果字畫在較明顯的位置，就能

向讀者傳達出現在戀愛感情正在萌芽。

下一頁中的「ドッドッドッ」等以黑色粗字體畫的效果字表示其存在感明顯。在少女漫畫中常用的「トクン」則是設計成纖細惹人憐愛的樣子。文字的大小要留意角色的大小、以適當的比例描繪。「きゅうん」除了在戀愛感情之外，也可以用在看到偶像或小動物時心跳加速的感覺。「もんもんもん」如果是這樣的設計，就是表示和戀愛有關的情感，但如果是有嚴重煩惱的話則會設計成另一種感覺。

kyu-n

↓在描繪情侶如膠似漆的畫面時可以使用的效果字範例。

do-ki

i-cha i-cha

to-u-n-ku

←比起「トク」，這個效果字比較常用在表現略帶輕率的心跳感。這個範例中的文字筆畫末端則是帶有洛可可氣息的裝飾。

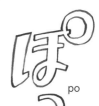

po

←在描繪心動的畫面中可以使用的效果字範例。應該是很小的聲音，但在很重要的場景的話可以畫大一點。

to-ku-n

po-wa-n

do-do-do

←在描繪因戀愛對象而臉部漲紅、氣血上升時可以使用的效果字範例。在輪廓上加上漸層，可以表現出臉部紅暈的感覺。

do-ki do-ki

↑在描繪心跳不止的畫面時可以使用的效果字範例。

もんもんもん

mo-n mo-n mo-n

kyu-u-n

←在描繪擁抱的畫面時可以加入的效果字範例。為了能傳達出對方的溫暖和心中暖暖的感覺，用很細的文字且留意以讓字體膨脹的感覺來描繪。

hu-wa

↑描繪胸口揪緊的場面時可以使用的效果字範例。為了強調揪緊的感覺，在文字的許多部分加上像捏緊般較細的部分。

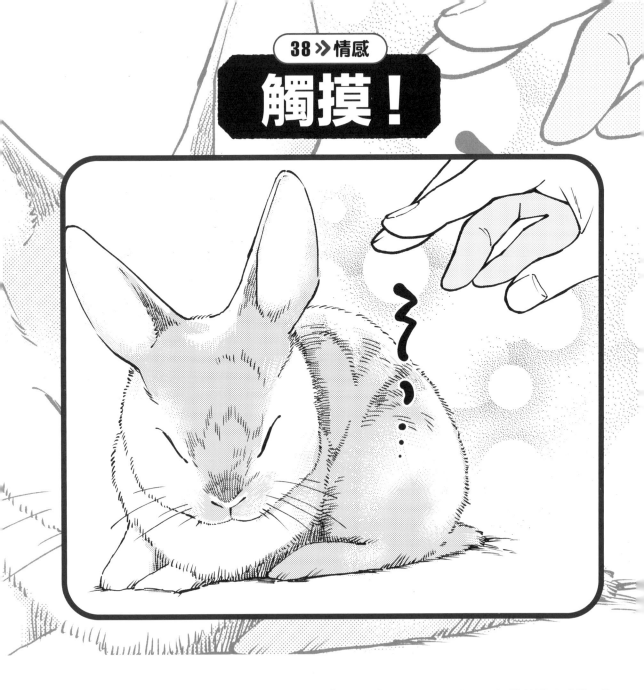

觸摸！

　　主體範例圖描繪輕輕摸了兔子的畫面。觸摸這個動作並沒有聲音，而是用效果字表現出指尖自然的動作和畫面的氣氛。將畫面聚焦到觸摸的動作上，並在圖上放上畫得小小的效果字就會很醒目。此外，這幅畫中因為是人類小心翼翼地想要觸摸兔子，所以這一瞬間也是用效果字來表現。

　　「觸摸」是比起握住或輕拍等動作還要更加看不出來的輕微舉動。下一頁中舉出的效果字也幾乎都不太會畫得很大。如果想讓這些效果字較醒目，可以在效果字的周圍做出留白。

　　「サラ…（sa-ra）」是觸摸長髮的感覺。將「サ」的橫長那筆畫得長一些，更能呈現出當時的氛圍。「つんつん（tsu-n tsu-n）」則是描繪輕輕戳背後時可以用的效果字。「トントン（to-n to-n）」在輕敲肩膀時使用，畫成白色文字做出輕盈的感覺。此外，將這些文字的角畫成直角的話更能呈現出韻律感和如紙張一般輕飄飄的感覺。在這些效果字中也有力道較強的「ぎゅっ（gyu!）」，所以用文字來表現其力道。

各種運用

➡描繪撫摸長髮的畫面時可以使用的效果字範例。實際在畫的時候為了不要畫得過重，要留意大小、粗細和畫面的配置。

sa-ra

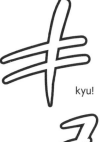

kyu!

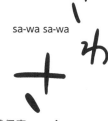

sa-wa sa-wa

◀描繪捏住某個東西的畫面時可以使用的效果字範例。在 P.78「28 生活中的聲音！」中也有刊載同一個聲音，但這裡的「キュッ」是擬態語，實際上不會發出聲音。

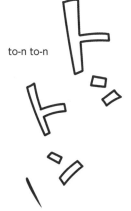

to-n to-n

⬇並非觸碰時所發出的聲音，也有些是將觸碰時的觸感化成效果字。

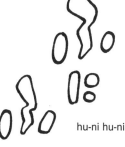

hu-ni hu-ni

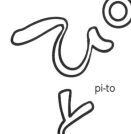

pi-to

⬆描繪拍打背或肩膀的畫面時可以使用的效果字範例。因為聲音比較小，所以效果字也不要畫得太大。

⬆描繪手心或身體與身體等面積接觸的畫面時可以使用的效果字範例。以緊貼著的感覺為意象，以文字較粗的部分和較細的部分做出差異。

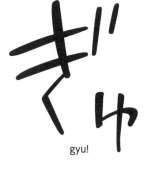

gyu!

⬇用手指彈額頭等，描繪用手指彈某些物體的畫面時可以使用的效果字範例。

pi-n

tsu-tsu

tsu-n tsu-n

◀描繪用手指或棒狀物去戳某個東西的畫面時可以用的效果字範例。

chu!

◀描繪輕輕接吻的畫面時可以使用的效果字範例。

⬆描繪正在流淚的畫面時可以使用的效果字範例。

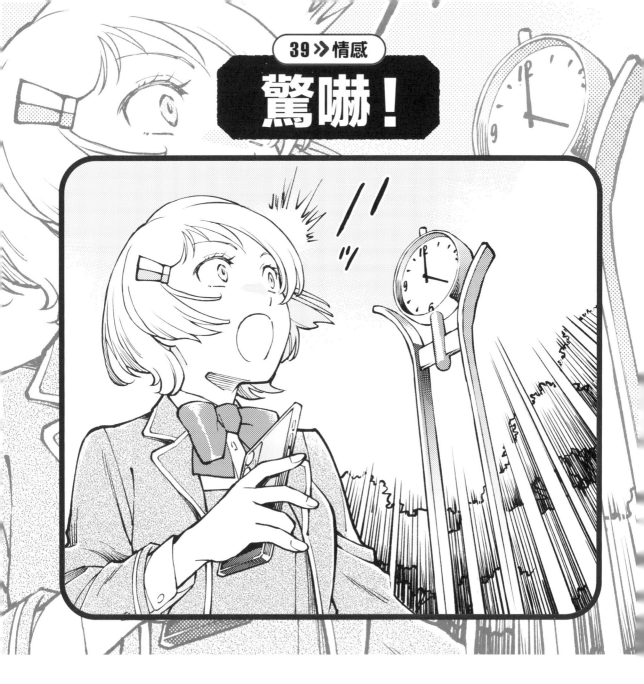

驚嚇！

在這個章節中收集了各種受到驚嚇時的動作。主題範例圖中畫了一個因為看到時鐘而猛然想起什麼的女子。畫中的「ハッ（ha!）」並非聲音，而是倒吸了一口氣的擬態語。畫面配置的重點是在「ハッ」的附近畫了女子的臉和時鐘，看到時鐘的女子突然想起什麼，自然瞬間就能明白整個過程。讀者會自然地將目光看向有文字的地方，所以為了看到「ハッ」，就會將視線移動。而且時鐘也用了集中線做出強調，這是一個「ハッ」的文字和女子、時鐘3個重點幾乎同時進入眼中的安排。

下一頁中的「ドキン！（do-ki-n!）」和P.96「37 心跳！」的場合不同，所以做出角度大面積，加上文字本身的動態，是在很多描繪受到驚嚇的場面都能用的效果字。另外，「ドクン（do-ku-n）」則是在被逼問某些問題或注意到某些事情而繃緊身體等場合使用。「ビクッ（bi-ku!）」則是用來表現受到驚嚇導致身體的寒毛倒豎，「ビ」這個字的濁音點點畫得像貓毛倒豎一般，以此來表現非常緊張的感覺。

各種運用

➡描繪嚇到全身發涼或是實際上摸到冰涼的東西而嚇到時可以使用的效果字範例。

hya!

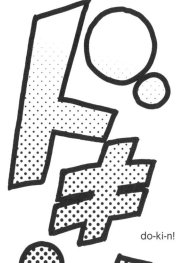

do-ki-n!

⬇描繪受到強烈衝擊時可以加入的效果字範例。「ガーン」並非實際的聲音，而是用來表現角色當下的心情。

ga-n

⬅在描繪緊迫的畫面時會使用的效果字範例。利用將角色的心跳聲畫得很大，來表現出緊張的狀態。

gyo!

bi-ku!

do-ku-n

bi-ku

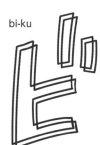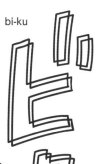

bi-ku-n

➡描繪因為受到驚嚇往上跳起的畫面時會使用的效果字範例。以用力將文字上下兩端拉開的感覺來畫。

➡將一樣的文字錯開來畫，就能利用效果字表現出角色的顫抖或是將身體蜷縮起來的感覺。

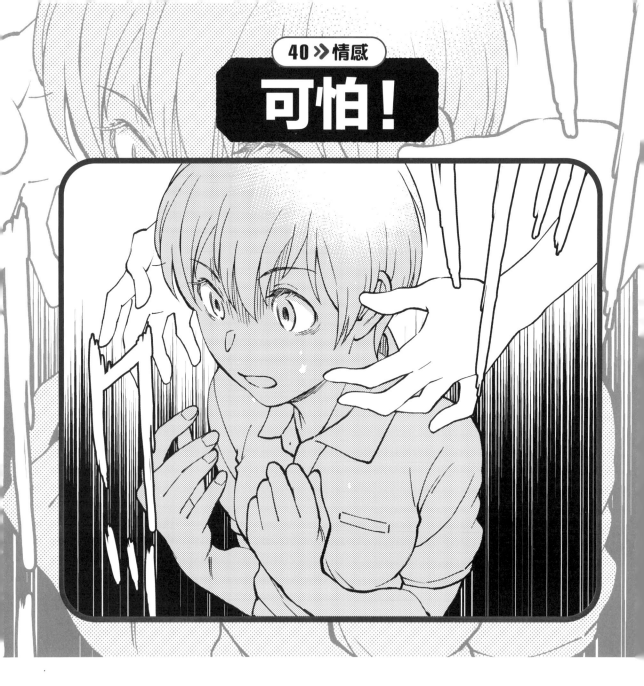

可怕！

　　主題範例圖中畫了從後方逼近、正體不明的手和看起來很害怕的女性。效果字「ゾクッ（zo-ku）」向下垂並搭配效果線，呈現出因為太可怕而讓人全身血液倒流的感覺。此外，在效果字的「ゾ」和「ク」之間畫出角色的表情和逼近的手，這樣的安排讓人瞬間就能明白畫面中的狀況。

　　下一頁中刊載了起雞皮疙瘩等和恐怖、害怕等時候的表現方式，還有和可怕的狀況相關的效果字。將輪廓線畫得較不穩定、將文字以不規則排列等，以讓人一看就感覺到讓人覺得不舒服的東西正

在逼近的方式來描繪。

　　「ギィィィー（gi-i-i-i-i）」是打開沉重的門時發出的聲音。將文字畫出彷彿往下拉的樣子。然後將文字的末端畫得很尖並將輪廓加上強弱，呈現出全身寒毛倒豎的氣氛。另外，「ゾッ（zo!）」則是表現突如其來感到一陣惡寒的效果字，在文字上加上效果線，呈現出現在真的有一股寒氣逼來的感覺。

　　要畫恐怖氛圍的效果字，以傳統的設計來畫更能呈現其恐怖感，因此用簡單且經典的效果字會比較有效果。

各種運用

各種運用

各種運用

↓P.100的「39驚嚇！」中也有刊載了以平假名呈現的「ヒャッ」。以片假名呈現的話更能增添驚悚感。

hya!

←在描繪全身血液倒流的畫面時可以使用的效果字範例。只靠這個效果字就已經能呈現出非常恐怖的感覺。

sa–

za-wa!

➡透過讓文字扭曲歪斜，就能給讀者一種不安定的感覺。

zo-wa!

bu-ru bu-ru

↑表現顫抖的效果自，文字本身也在顫抖。

ga-ku-ga-ku

➡描繪全身寒毛直豎、突然感到一陣惡寒時會使用的效果字範例。在文字上加上效果線增加動態感，更能提升恐怖的氣氛。

➡描繪打開老舊的門等畫面時會使用的效果字範例。用充滿鋸齒狀不平滑的邊緣，來表現門上生鏽的零件等刺耳的聲音。

gi-i-i-i-i

zo!

hi-ta hi-ta

←表現逐漸逼近、讓人覺得很不舒服的腳步聲時的範例。

40
∨
情感

可怕！

103

大叫！

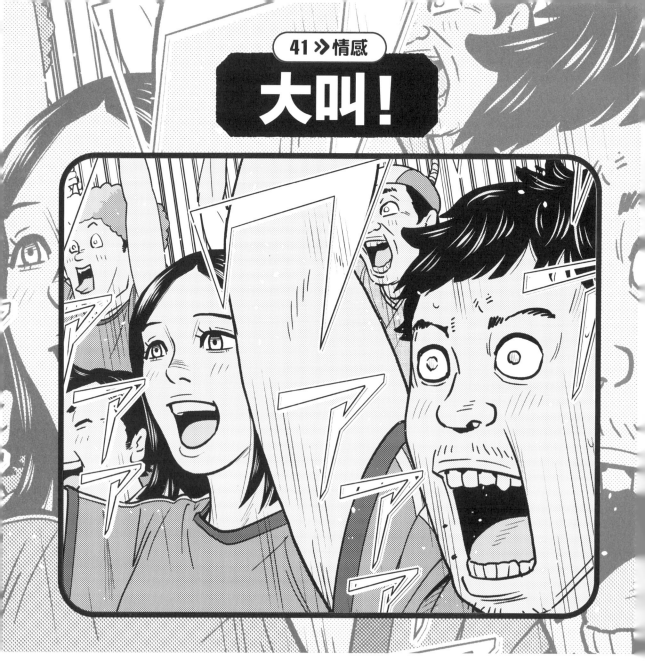

　　主題範例圖中畫出在運動場內歡聲鼓舞的觀眾們，畫面中的效果字是「ワアアアア（wa-a-a-a-a）」。請注意這個效果字左右兩側的文字超出畫面邊緣而被裁掉的部分。透過讓文字超出邊緣的安排，就能呈現出畫面中的歡聲鼓舞是從更之前就持續進行著的感覺。另外，畫面中儘管只畫了少少幾個人，不過也能給人觀眾席全體都在高聲歡呼的印象。像這樣想畫出聲音擴散開來的時候，就別太在意漫畫的格子，將文字畫到超出格子外吧！

　　另外，這個畫面中的效果字文字內側畫成透明的，就不會將加在背景或人物上表現力道的效果線裁斷，而且也將字畫到不太會遮住臉部的位置。在一大群人的畫面上畫效果字時，幾乎都會讓人的臉被擋住、看不見，但請盡量能呈現出畫面上的人的臉部。尤其是請極力避免將文字放在人物的眼睛上方。範例圖中的效果字有特別考慮到上述原因，所以將文字內部畫出透明感，並同時畫出許多人的臉部和很大的效果字。還有，畫面中的效果字文字有錯開的感覺，以此呈現出許多人的聲音混雜在一起的效果。

←在描繪發出悲鳴的畫
面時可以使用的效果字
範例。也可以用在如悲
劇般的可怕場面中，或
是看到自己最喜歡的偶
像本人時興奮不已的畫
面中。

u-o-o-o-o-o

hyu-hyu

gya-a-a-a-a

←描繪將手指靠在嘴邊
吹出口哨等各種鼓譟的
場面時可以使用的效果
字範例。

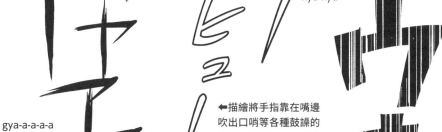

hi-i-i-i-i-i

←表現許多人發出低
吼的範例。利用在效果
字中加入白色流線的手
法，呈現出吼叫聲響徹
雲霄的感覺。

kya—!

↑表現女性或小孩分貝較
高的應援聲。將文字的形
狀畫得圓圓的，就能給人
積極正面的印象。

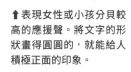

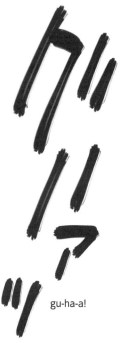

i-ya-a-a-a

←表現慘叫的效果字範例。將文字
的邊緣做出不平滑的鋸齒感並把筆
劃兩端畫得很尖，就會增強效果字
給人的負面感。

➡表現胸部受到強烈撞擊
時發出之聲音的範例。

gu-ha-a!

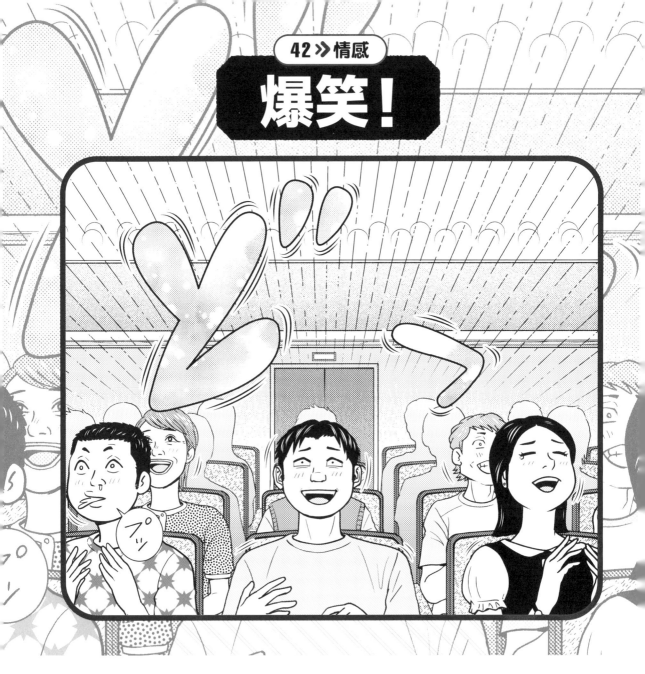

爆笑！

　　主題範例圖中畫出大笑的觀眾們。實際上，觀眾們分別發出「あはは（a-ha-ha）」「わはは（wa-ha-ha）」等，自由地發出各種不同的笑聲，但想表現整個觀眾席傳來的聲音時，也有時會用「どっ（do!）」這個效果字來呈現。另外，畫面中的觀眾是同時發出笑聲，因此和P.104「41 大叫！」不同，沒有將效果字畫到超出邊緣。效果字的文字配合集中線向外擴散。為了讓人更加明白這是正向開朗的笑聲，所以在文字內貼上氣氛明亮的網點。還有，將效果字整體畫得像是在震動一般，呈現出整個空間內氣氛沸騰的感覺。

　　下一頁中刊載了各種和笑有關的範例。「ヒャーッハハハ（hya-ha-ha-ha）」等是飽含惡意的笑容，所以用片假名來表現，並將文字的筆畫畫得很尖、輪廓線也呈鋸齒狀。「キャーッハハハ（kya-ha-ha-ha）」也做成同樣設計的話，就能表現心機很重的女子的笑聲。「オーッホッホッホッ（o-ho-ho-ho）」則是在嚴肅的場合或輕鬆的場合都可以使用。為了不要讓氣氛太過僵硬，所以將輪廓線以強弱不同的感覺描繪。

➡表現千金小姐或貴婦
發出的高頻笑聲範例。

⬇表現一般笑聲時的範例。如果是很多人同
時發出笑聲的話，大多會將文字橫向擴展或
是畫在畫面的正中央。

a-ha-ha-ha

o-ho-ho-ho

⬇在描繪笑到喘不過氣來的
畫面時會使用的效果字範例。

⬇表現互相嬉鬧時
發出笑聲的範例。

hi-hi

kya-ha-ha-ha

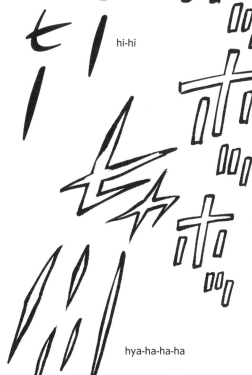

hya-ha-ha-ha

gya-ha-ha-ha

➡描繪殘暴的壞人角色發瘋
似地大笑時會使用的效果字
範例。將邊緣做出鋸齒狀並
將筆畫末端畫得很尖，呈現
出發狂般的感覺。

➡邊緣畫成這樣的效
果字也會在反派角色
高聲大笑時使用。

外出！

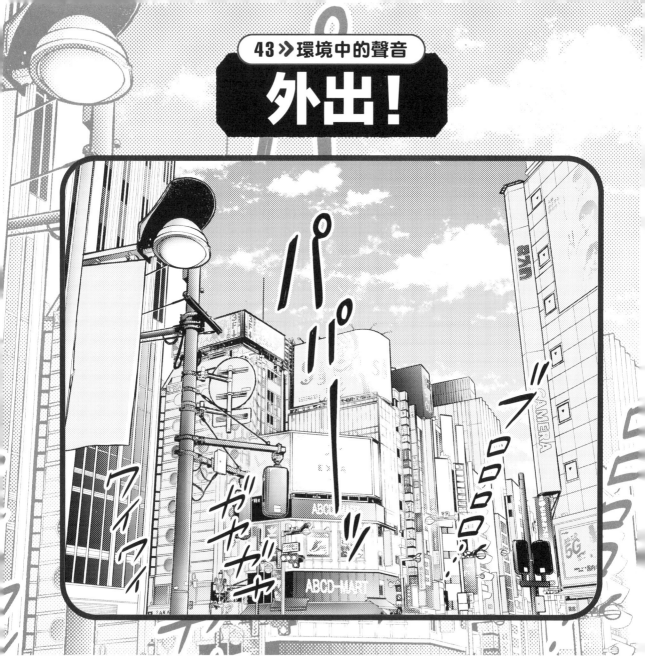

主題範例圖中畫了街道的景色，畫面中畫了「パパーッ（pa-pa!）」「ブロロロロ…（pu-ro-ro-ro-ro）」等又雜又多的聲音。在P.78「28 生活中的聲音」章節中，曾經向大家說明其實日常生活中的聲音大多都不會畫出來，但像這樣反其道而行畫出許多聲音，就能表現出走出家門到外頭去，也能表現出城鎮的規模。每一個效果字都不會畫太大，但用黑色文字畫出各種不同聲響，更能打造出城市的氣氛。還有，這個畫面中的效果字，並非靠文字就能感受到環境的狀況。因為有了畫面才會知

道情形，所以效果字可說是很重要的輔助角色。

下一頁中有很多在外頭可以聽到的聲響。城市中雜沓的聲音外，飛機的「キィーン（ki-n）」、輪船的「ザザアア（za-za-a-a）」等交通工具發出的聲響，也能讓人感覺到在戶外。另外搭乘電車時會聽到的聲音，也因搖晃方式不同而有「カタタン コトトン（ka-ta-ta-n ko-to-to-n）」「ガタタン ゴトトン（ga-ta-ta-n go-to-to-n）」兩種效果字。「カタタン〜」是較溫和的聲音，在想要表現出搭乘電車的角色非常放鬆的狀態時會很有效果。

各種運用

↓描繪乘著浪花航行的船隻時會使用的效果字範例。

za-za-a-a

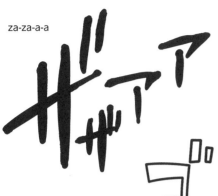

↓描繪飛機飛行畫面時會使用的效果字範例。

go-o-o-o-o-o

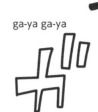

ga-ya ga-ya

za-wa za-wa

ga-ta-ta-n
go-to-to-n

ka-ra-n ka-ra-n

←表現電車運行時發出的聲音範例。加上濁音的點點，更能呈現出非常搖晃的感覺。

↑表現人聲嘈雜的範例。「ざわざわ」也有不安感的意思。所以在想呈現熱鬧感覺的時候，要像範例這樣將文字整體畫得柔和一些。

←表現門上掛著鈴噹發出聲響的範例。

↓描繪飛機高速從天上飛過的畫面時會使用的效果字範例。

ki-n

pu-syu–

↑表現電車門開關時所發出的聲音之範例。

pi-po pi-po

ka-ta-ta-n
ko-to-to-n

←→左邊是消防車、右邊是救護車警示聲的表現範例。

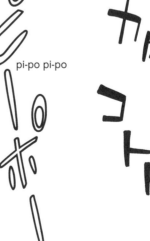

↑表現靜靜前進的電車發出的震動聲響。

u–u–u–

安靜！

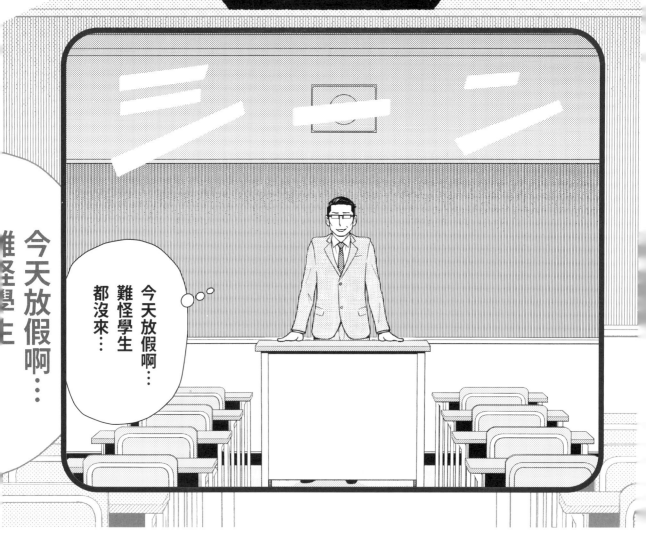

在描繪很安靜的狀況時，實際上是不會有聲音的，但在漫畫中還是會用效果字來表現。在表現無聲狀態時非常著名的效果字，就是在主題範例圖中也出現的「シーン（shi-n-）」了吧！

「シーン」這個效果字是描繪很安靜的狀態，但卻畫得非常大。因為這個畫面是漫畫中略帶戲謔的場景，並且想明確表現出非常安靜的樣子。另外，透過將效果字畫在畫面的上半部，讓讀者一看就能明白教室裡真的除了老師之外一個人也沒有。

下一頁中也刊載了一些在寂靜的環境中能聽到的微小聲音。利用將細小聲音的文字畫得較小，更能向讀者傳達出連這麼小的聲音都能稍微聽見，想必環境非常安靜。時鐘指針發出的「カチコチ カチコチ（ka-chi-ko-chi ka-chi-ko-chi）」、腳步聲的「カツーン コツーン（ka-tsu-n ko-tsu-n）」都是代表性的範例，但我想應該還有很多其他的表現方式。

另外是表現因緊張而說不出話來時使用的「カチン コチン（ka-chi-n ko-chi-n）」等，則可配合角色的緊張程度來決定要畫多大。

しらーっ

shi-ra–

↓描繪氣氛非常緊繃的場景時會使用的效果字範例。

ヒリ
ヒリ
ヒリ

hi-ri hi-ri

←描繪低聲說話的場景時會使用的效果字範例。

ピキーーン

pi-ki-n

←描繪原本熱鬧但瞬間安靜下來的場面時會用到的效果字範例。

チチチチチ

chi-chi-chi-chi-chi

カチコチ

ka-chi-ko-chi ka-chi-ko-chi

カチーン

ka-chi-n

←描繪緊張或是因難為情而全身僵硬的場面時會使用的效果字範例。

←表現時鐘秒針聲音的範例。利用畫出細微的聲音，更能顯現寂靜感。

スーン…

su-n…

カツーン

ka-tsu-n

カチンコチン

ka-chi-n ko-chi-n

←描繪因緊張而發不出聲音、動作也很不自然的畫面時會使用的效果字範例。實際上不會出聲音，但可以由文字的大小來表現緊張的程度。

カツンコツン

ka-tsu-n ko-tsu-n

↑表現安靜的走廊上有腳步聲的範例。

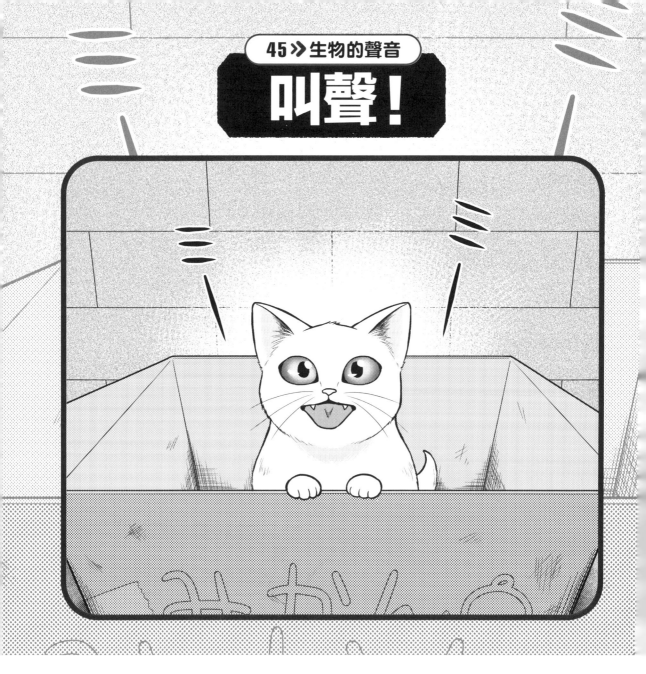

叫聲!

在這個章節中集結了各種不同動物的叫聲。叫聲是擬聲語的基礎，一般人所熟知的狗叫聲「ワン（wa-n）」、貓叫聲「ニャー（nya-）」等，只要畫出來就能毫無誤差地傳達給讀者。主題範例圖中畫著正在叫的貓咪，因為叫聲是「ミーミー（mi-mi-）」，所以馬上就能明白畫中是隻小貓。

狗或貓從很久以前開始就是和人類非常親近的動物，而其喜怒哀樂也有很多種變化。另外還有「モォー（mo-o-）」「ヒヒーン（hi-hi-n）」等，只要有文字就能從擬聲來判斷這是哪種動物。

此外，像是「モォー」的效果字，就算畫面中只畫出一片寬闊的草原、並沒有畫出牛，也能讓人馬上聯想到是某處的鄉下風景。像這樣只畫出動物的叫聲，就能連帶一起呈現出動物所在的環境，這正是效果字有趣的地方。

還有，下一頁中的「フギャア（hu-gya-a）」是貓咪叫聲的特殊版本，利用在文字上加上如貓毛倒豎的感覺，變成能傳達出貓咪正在生氣的文字設計。

nya-

ku-n ku-n

←描繪貓咪心情好到從喉嚨發出呼嚕聲時會使用的效果字範例。

go-ro-go-ro-go-ro

hu-gya-a

hu-

←描繪狗狗帶著敵意吠叫的畫面時會使用的效果字範例。在文字上加上效果線，更能表現出叫聲有多激烈。

ku-u-n

ga-u ga-u

←描繪貓咪因生氣全身毛倒豎的畫面時會用的效果字範例。文字也做出和毛一樣倒豎起來的樣子。

➡描繪狗狗垂頭喪氣時會使用的效果字範例。

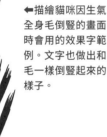

hi-hi-n

mo-o-

bu-ru-ru-n

➡表現馬嘶叫或從鼻子噴氣的聲音時會用的範例。

⬆表現牛的叫聲的範例。在寬廣的原野風景中加上這個效果字，就能呈現出讓人聯想到鄉下的畫面。

bu-hi-bu-hi

鳴叫！

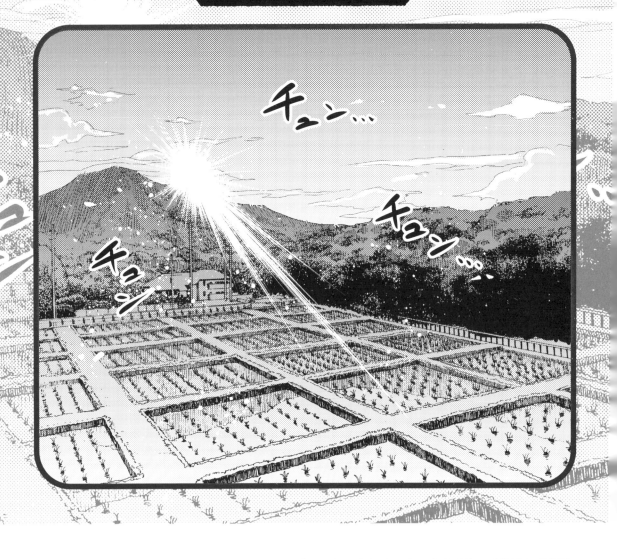

在前一頁 P.112「45 叫聲！」中介紹了動物們的叫聲，在這裡收集了除了那些動物之外的鳥叫或蟲鳴。

主題範例圖中沒有畫出鳥，但只要在田園風景中安排了「チュン（chu-n）」的效果字，從鳥鳴聲就能馬上知道畫中有麻雀。此外，從這幅畫中雖然有陽光照射，卻看不出來是早晨的陽光還是夕陽，透過麻雀正在鳴叫就能判斷畫面中畫的是早晨風景。

在前一頁中也說明過，即使只有鳥類等動物的叫聲，也能表現出是什麼季節、時間大概是幾點、畫面中發生甚麼狀況等。假設將主題範例圖中的「チュン」換成「カー カー（ka-ka-）」，畫面的氣氛就會瞬間轉變成黃昏的感覺，原本是早晨的陽光也會看起來像黃昏的光線。舉例來說，下一頁中刊載的蟲鳴聲，如果效果字是「ミーン ミーン（mi-n mi-n）」的話，就能以蟬的鳴叫傳達出畫面是夏天，但如果畫的是「リーン リーン（ri-n ri-n）」的話就是鈴蟲，能讓人感受到秋天夜晚漫長的感覺。

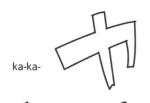

ka-ka-

pi-chu pi-chu

↑表現小鳥鳴叫聲的範例。

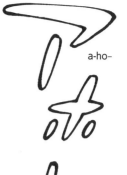

a-ho-

←表現烏鴉鳴叫聲的範例。

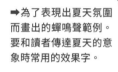

➡表現烏鴉叫聲的範例。也很常用來表現黃昏時刻的畫面。

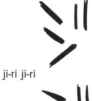

ji-ri ji-ri

➡表現蟬鳴聲的範例。

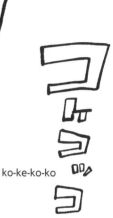

ko-ke-ko-ko

➡表現公雞叫聲的範例。要表現是早上的場景時也會使用這個效果字。

➡為了表現出夏天氛圍而畫出的蟬鳴聲範例。要和讀者傳達夏天的意象時常用的效果字。

mi-n mi-n

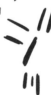

ku-ru-po

ri-n ri-n

←表現鈴蟲叫聲的範例。在描繪秋天夜晚的場景等時候常用的效果字。

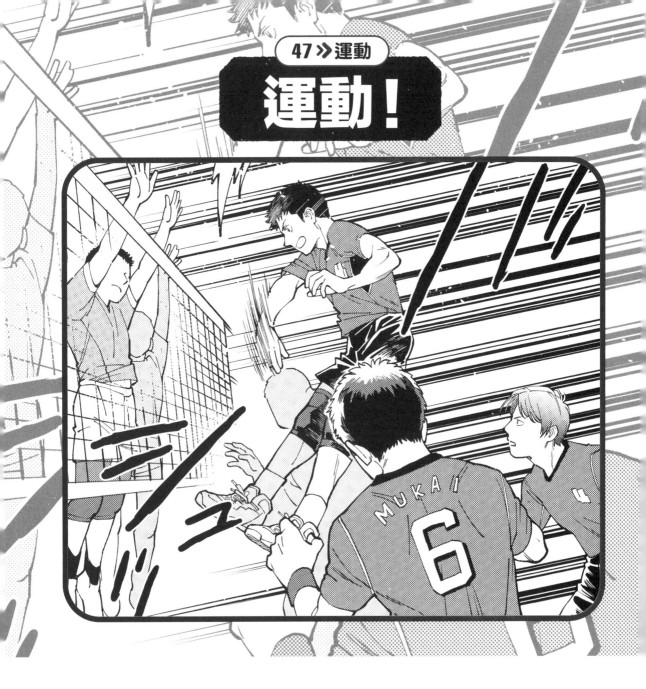

47 » 運動

運動！

這個章節中收集許多和運動相關的效果字。主題範例圖中是排球場上正在廝殺的場面。因為不是靠殺球終結比賽的畫面，所以效果字雖然畫得很大，但並沒有設計出很激烈的感覺。如果這個畫面畫的是終結比賽的場面，那麼參考P.66「22 斬殺、切斷！」中的效果字來畫，應該會畫出很貼切的文字。

下一頁中有表現足球射門時的「ズバァッ（zu-ba-a）」或配合身體貼著地面滑過而畫成橫排文字的「ズザザーッ（zu-za-za）」、棒球的球

以暢快的感覺投入手套時發出的「バシーン（ba-shi-n）」等，刊載了描繪運動場面會用到的效果字。用球棒擊球發出的「カキーン（ka-ki-n）」，透過將效果字畫出往上延伸的感覺，就能知道是一次非常漂亮的擊球。反過來說，如果擊球的感覺不太好時就會像「ボテ ボテ（bo-te bo-te）」這樣，將文字的形狀畫出較重的感覺，或是像「カスッ（ka-su）」這樣，做出看起來有點少根筋的感覺。其他還有哨聲能增加比賽或練習的臨場感，也可說是擁有讓故事告一段落功能的重要元素。

116

各種運用

da-mu da-mu

➡表現籃球運球時的聲音
的範例。

➡表現很長的哨聲的
範例。在比賽開始、
結束或比賽中場等時
候都會使用。

pi-pi

ka-ki-n

➡表現棒球擊中球時
的清脆聲響。只要這
樣畫出清脆的聲音，
就能讓讀者感覺到打
了一個好球。

ka!

◀棒球的球棒打到
球時發出聲音的表
現範例。

zu-ba-a

⬆足球比賽中射門而終結比賽時的
聲音表現範例。在棒球比賽中也會
用來表現捕手接到投手投出的超快
速球所發出的聲響。

zu-za-za

⬆描繪棒球比賽中滑行撲接
球或滑壘畫面時會用到的效
果字範例。

ka-su

◀棒球比賽中擦棒
被捕時會發出的聲
音範例。

bo-te bo-te

◀描繪棒球比賽中打出疲軟的
球或是沒有力道的滾地球等時
後會使用的效果字範例。

pi!

⬆表現短哨音的範例。在界
外球判定或練習的暗號等場
合會使用。

ba-shi-n

⬆表現棒球手套將球穩穩接住時的聲音表
現範例。如果是戰況很膠著的比賽，也可
以將效果字的邊緣畫得更激烈一些。

117

演奏！

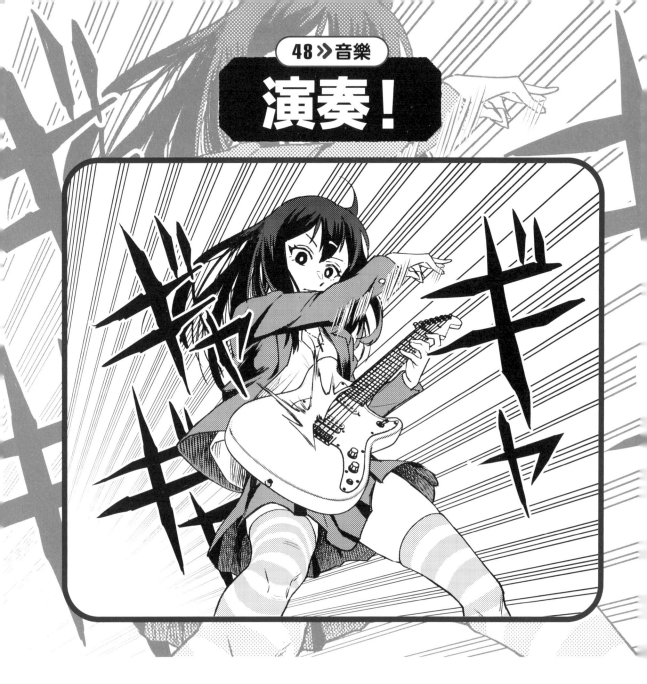

　這個章節中收錄各種與樂器聲音或演奏相關的效果字，但刊載的效果字多是用來說明狀況或是呈現演奏者的情感表現。

　主題範例圖中畫了正在彈奏電吉他的女子。透過在畫面中畫出「ギャ ギャ ギャ（gya-gya-gya）」的效果字，呈現出正在試彈某一段樂曲的感覺。

　另外，如果在漫畫中描繪演奏樂器的畫面，一般來說不會像這幅畫中這樣描繪效果字。像這樣的場合的話，大部分都不太會畫出效果字。理由是將

旋律或節奏等用文字描繪出來的話，反而有可能會有損該樂曲給人的感覺。演奏時的旋律或是節奏，應該要交給讀者自己想像才對。

　下一頁中的「ジャーン（ja-n）」則是鑑賞音樂這側的人感受到的聲音，表現交響樂團開始演奏等畫面時經常使用。另外，只要畫出「ピーヒャララ（pi-hya-ra-ra）」這個聲音，就能讓人聯想到祭典的畫面。

各種運用

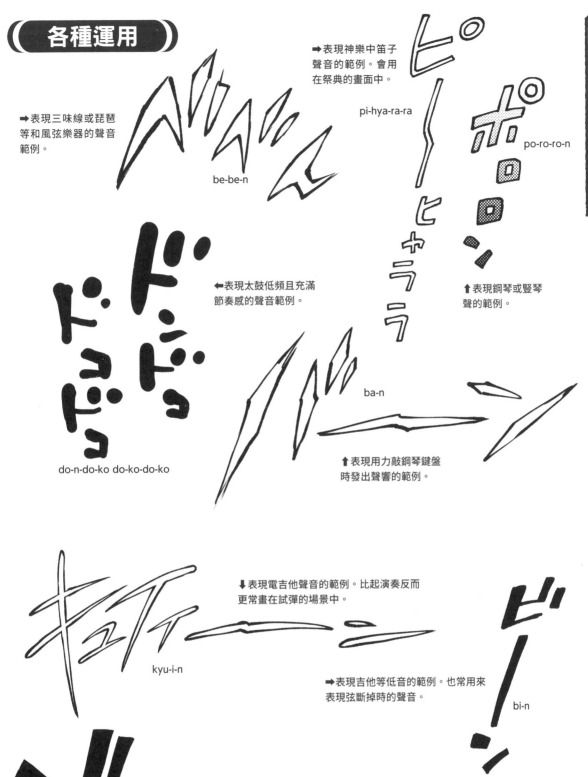

➡表現三味線或琵琶
等和風弦樂器的聲音
範例。

be-be-n

➡表現神樂中笛子
聲音的範例。會用
在祭典的畫面中。

pi-hya-ra-ra

po-ro-ro-n

⬅表現太鼓低頻且充滿
節奏感的聲音範例。

⬆表現鋼琴或豎琴
聲的範例。

do-n-do-ko do-ko-do-ko

ba-n

⬆表現用力敲鋼琴鍵盤
時發出聲響的範例。

⬇表現電吉他聲音的範例。比起演奏反而
更常畫在試彈的場景中。

kyu-i-n

➡表現吉他等低音的範例。也常用來
表現弦斷掉時的聲音。

bi-n

⬇表現交響樂或吹奏樂等演奏聲的範例。
給讀者盛大的演奏即將要開始的感覺。

ja-n

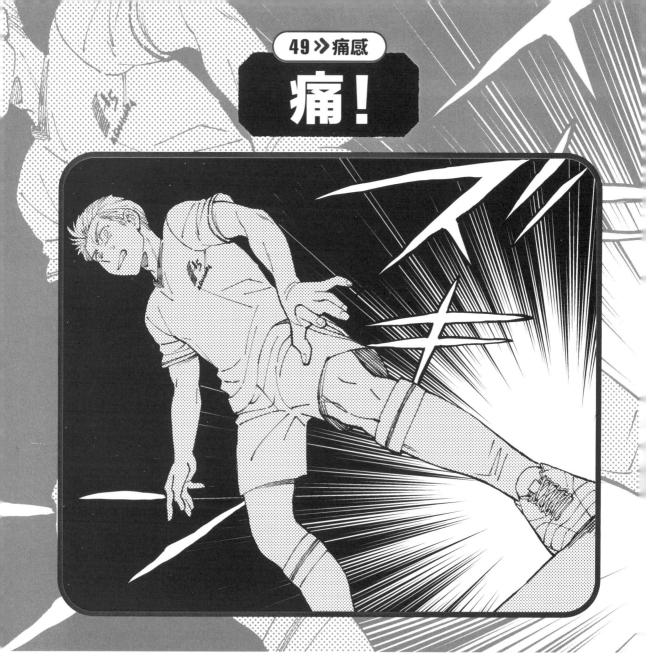

49 》痛感
痛！

　　主題範例圖中描繪足球比賽中腳踝開始痛了起來，迎來大難關的畫面。

　　疼痛也有分真的很痛和開玩笑的痛，還有精神上的痛感等各有不同。不過畫效果字的話，不管是肉體上的疼痛還是精神上的疼痛，哪種都可以使用所以沒什麼問題。痛感的大小也和目前為止說明過的一樣，和效果字的大小成正比。此外，文字筆畫的兩端畫得越尖銳，疼痛的感覺也會隨之增加。

　　疼痛的感覺也有隱隱作痛和熱辣辣的刺痛等各種不同類型，所以要分別用適合的設計來表現。像

被刺到般的痛感的話就用「チクッ（chi-ku）」，將筆畫兩段都畫成細得如針一般。「キリキリ（ki-ri-ki-ri）」般銳利的痛感，就以釘子的形狀為概念來描繪。「ピーゴロゴロ（pi-go-ro-go-ro）」等比較特別，是用來表現肚子痛的範例。「グワアアン（gu-wa-a-a-n）」當然可以用來表現頭像被人毆打一樣劇烈地疼痛，但也可以用來表現在精神上受到很大的衝擊。

do-ku-do-ku-do-ku

➡在描繪大量出血的畫面時會使用的效果字範例。

↓在描繪選手感到肌肉不太對勁時會使用的效果字範例。利用這個效果字能向讀者傳達出不安定的氣息。

zu-ki-zu-ki

pi-ri

◀在描繪頭痛、筋骨痛、跌打損傷等疼痛時會使用的效果字範例。可以用文字的大小或形狀來改變呈現出的疼痛程度。

pi–

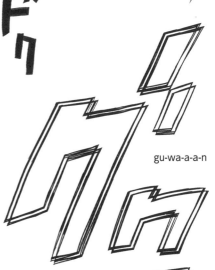

gu-wa-a-a-n

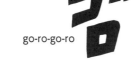

kyu-ru-ru-ru-ru

➡在描繪肚子痛起來時會使用的效果字範例。

➡描繪頭痛或暈眩的畫面時會使用的效果字範例。在這裡是將文字複製後錯開貼上做出效果。

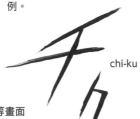

go-ro-go-ro

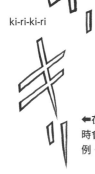

ki-ri-ki-ri

↓描繪被針或是細細尖尖的東西刺到時會用的效果字範例。

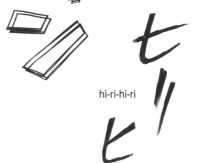

hi-ri-hi-ri

chi-ku

◀在描繪胃痛等畫面時會加入的效果字範例。

➡描繪因受傷而導致皮膚變紅的畫面可以使用的效果字範例。

復古！

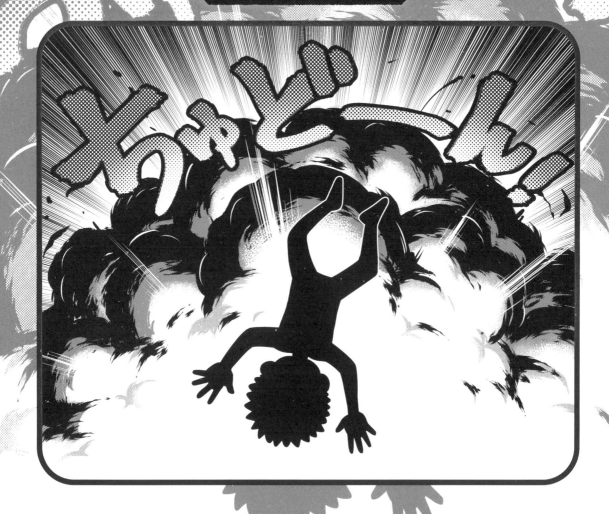

本書最後要來介紹有點懷舊感覺的效果字。主題範例圖描繪因發生爆炸而把人彈飛的畫面。因為描繪爆炸聲音的效果字「ちゅどーん（chu-do-n）」是用平假名來表現，所以馬上就會知道這是一個幽默搞笑的畫面。將這個效果字換成片假名，並將最開頭的「チュ（chu）」畫得小一點，就能運用在真實的爆炸場面中。

下一頁中介紹的「パンパカパーン（pa-n-pa-ka-pa-n）」則是能表現出觀眾熱情應援等華麗音效的效果；「ピコピコ（pi-ko-pi-ko）」則是表現出能讓人聯想到以前遊戲機聲音的效果字；「zzz…」用來表示睡夢中打呼。在效果字或貼圖等中都很常使用，但最近的漫畫幾乎都沒有在用了。另外，「パラリラパラリラー（pa-ra-ri-ra pa-ra-ri-ra—）」則是以前描繪暴走族飆車時代表性的聲音表現。

文字的裝飾越多，越能增加復古的感覺。做出補丁設計的「ボロッ（bo-ro）」、將文字本身做出破裂感的「めきょっ（me-kyo）」、在愛心圖案加上反光處的「CHU ♥」、做出漸層並以反光增加立體感的「ぷにぷに（pu-ni pu-ni）」等，都是經典例子。

各種運用

↓觀眾熱烈應援時的表現範例。在發表有什麼值得開心的事的場景中也會當作擬態語來使用。用圖案華麗的網點來讓場面更加熱烈吧。

ga-a-a-n

pa-n-pa-ka-pa-n

←電子遊戲機中可以聽到的聲音表現範例。

pi-ko-pi-ko

➡描繪受到心都要破碎般巨大衝擊的畫面可以使用的效果字範例。

➡描繪被用力的吐槽後僵硬在原地等搞笑畫面時可以加入的效果字範例。

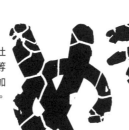

me-kyo

➡表現睡覺時發出鼾聲的範例。

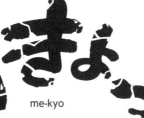

pu-ni pu-ni

↓描繪完全變成英雄的角色自帶背景音樂登場時之畫面中會使用的效果字範例。

cha-ra-ra-n

←描繪被打了一頓後全身破破爛爛的畫面時會用的效果字。利用在文字中加入補丁，更能做出被徹底擊敗的感覺。

bo-ro

←描繪暴走族飆車時喇叭發出的聲音的範例。

pa-ra-ri-ra pa-ra-ri-ra—

hu-nya

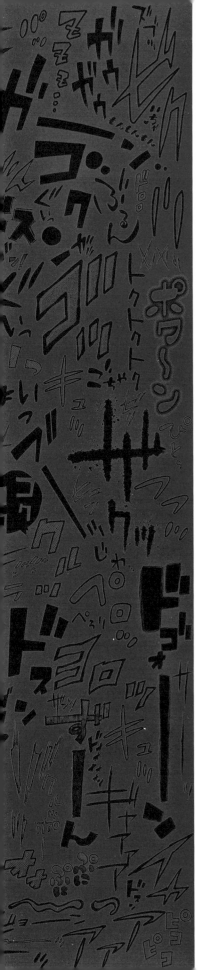

●作者
學校法人原宿學園
東京設計專門學校
創設於1966年。是東京都認證的專門學校。
設有設計、藝術、漫畫、動畫、室內設計、
首飾設計等9個設計領域的學科。
校區位於東京的原宿。

日文版staff
●效果字製作範例、插畫
・木村 聰／08、13、41、42、44
・た介／01、04、06、09、12、16、21、22、26、43、46、48
・たかみね駆／02、03、05、07、15、17、18、19、20、23、25、
27、28、29、30、32、34、36、37、38、39、40、47、49
・ハリヤマ／10、11、14、24、31、33、35、45、50

●效果字繪製
・岡田 洸大朗
・こいけえみ
・杉浦 凛
・光井 知愛
・宮島ジャンボール
・LIU JIA
(以上皆為東京設計專門學校漫畫學科的1、2年級生)

●編輯・執筆　奧津英敏（ヴァーンフリート）
●編輯・協力　コサエルワーク
●裝幀・本文設計　ツノッチデザイン

●使用APP　CLIP STUDIO PAINT（クリスタ）／株式會社セルシス

「效果字」繪製教室

字體選擇×排版位置×文字大小，
職業漫畫家教你如何讓作品更加生動！

2023年9月1日初版第一刷發行

著　　　者	東京設計專門學校	
譯　　　者	黃嫣容	
編　　　輯	魏紫庭	
發　行　人	若森稔雄	
發　行　所	台灣東販股份有限公司	
	＜地址＞台北市南京東路4段130號2F-1	
	＜電話＞(02)2577-8878	
	＜傳真＞(02)2577-8896	
	＜網址＞http://www.tohan.com.tw	
郵　撥　帳　號	1405049-4	
法　律　顧　問	蕭雄淋律師	
總　經　銷	聯合發行股份有限公司	
	＜電話＞(02)2917-8022	

TOHAN

MANGA NO PRO GA ZENRYOKU DE OSHIERU KAKIMOJI NO KIHON
© TOKYO DESIGN ACADEMY 2023
Originally published in Japan in 2023 by NIHONBUNGEISHA Co., Ltd., TOKYO.
Traditional Chinese translation rights arranged with NIHONBUNGEISHA Co., Ltd., TOKYO, through
TOHAN CORPORATION, TOKYO.

國家圖書館出版品預行編目(CIP)資料

效果字繪製教室：字體選擇×排版位置×文字
大小,職業漫畫家教你如何讓作品更加生動!/
東京設計專門學校著；黃嫣容譯. -- 初版. --
臺北市：臺灣東販股份有限公司, 2023.09
128面；18.8*25.7公分
ISBN 978-626-329-995-5(平裝)
1.CST: 漫畫 2.CST: 美術字 3.CST: 繪畫技法

947.41　　　　　　　　　　　　112012496